山东艺术学院学术著作出版基金资助

萨克斯管百问

李志远 著

华东师范大学出版社
·上海·

图书在版编目（CIP）数据

萨克斯管百问 / 李志远著 . —— 上海：华东师范大学出版社，2022
ISBN 978-7-5760-2682-5

Ⅰ . ①萨… Ⅱ . ①李… Ⅲ . ①萨克管 – 吹奏法 – 问题解答 Ⅳ . ① J621.2-44

中国版本图书馆 CIP 数据核字 (2022) 第 036515 号

萨克斯管百问

著　　者　李志远
责任编辑　余少鹏
责任校对　时东明　郭　琳
装帧设计　卢晓红

出版发行　华东师范大学出版社
社　　址　上海市中山北路 3663 号　邮编　200062
网　　址　www.ecnupress.com.cn
电　　话　021-60821666　行政传真　021-62572105
客服电话　021-62865537　门市（邮购）电话　021-62869887
地　　址　上海市中山北路 3663 号华东师范大学校内先锋路口
网　　店　http://hdsdcbs.tmall.com

印　刷　者　苏州工业园区美柯乐制版印务有限责任公司
开　　本　787×1092　32 开
印　　张　8.125
字　　数　141 千字
版　　次　2022 年 7 月第 1 版
印　　次　2022 年 7 月第 1 次
书　　号　ISBN 978-7-5760-2682-5
定　　价　50.00 元

出 版 人　王　焰

（如发现本版图书有印订质量问题，请寄回本社客服中心调换或电话 021-62865537 联系）

目录

前言 / 1

第一章
萨克斯管的"前世今生" / 5

(一) 萨克斯管诞生记 / 7

1. 萨克斯管是在何种背景下诞生的? / 7
2. 萨克斯管被发明出来后为何迟迟没有获得专利批准? / 9
3. 萨克斯管家族是如何被丰富和壮大的? / 9
4. 为什么最初的萨克斯管管体呈"烟斗"状? / 11
5. 为什么最初以圆锥形作为萨克斯管体的形状? / 11
6. 为什么萨克斯管的音孔被设计为大小各异? / 12
7. 萨克斯管最初运用的盖式按键系统是什么? / 13
8. 为什么萨克斯管是木管乐器? / 14
9. 萨克斯管与其他管乐器有什么联系? / 14
10. 萨克斯管的音色有什么特点? / 15

（二）萨克斯管与交响乐团 /16

1. 为什么萨克斯管不是交响乐团的"固定成员"？ /16
2. 十九世纪的哪些交响作品中运用了萨克斯管？ /17
3. 二十世纪的哪些交响乐作品中运用了萨克斯管？ /18

（三）萨克斯管与管乐队及爵士乐 /20

1. 十九世纪萨克斯管在管乐队中发展如何？ /20
2. 十九世纪有哪些著名的管乐队？ /21
3. 马塞尔·穆勒对萨克斯管发展有何贡献？ /21
4. 二十世纪萨克斯管在管乐队中发展如何？ /23
5. 十九世纪的交响乐团和管乐队主要使用哪种萨克斯管？ /23
6. 萨克斯管为何能在二十世纪的爵士乐中迅速发展？ /23
7. 二十世纪有哪些著名的萨克斯管爵士乐演奏家？ /24
8. 二十世纪有哪些著名的萨克斯管爵士乐作品？ /25
9. 萨克斯管是如何通过管乐队进入中国并发展的？ /26

第二章
萨克斯管及其配件的选择、保养和维护 /27

（一）萨克斯管 /29

1. 萨克斯管有几种类型？ /29
2. 初学者更适宜选用什么样的萨克斯管？ /32
3. 推荐哪种萨克斯管品牌和型号？ /32
4. 如何检验和挑选一把好用的萨克斯管？ /33
5. 不同材质制作的萨克斯管有什么区别？ /35
6. 萨克斯管有必要进行保养吗？ /36
7. 日常使用后如何保养萨克斯管？ /36

（二）笛头 /38

1. 笛头有哪些构造？ /39
2. 风口是什么？ /39
3. 使用不同风口的笛头演奏时有什么区别？ /40
4. 初学者更适合选用哪种笛头？ /41
5. 不同材质制作的笛头有什么特点？ /41

（三）哨片 /44

1. 如何选择优质的哨片？ /45
2. 如何保养哨片？ /46

3. 修整哨片需要准备什么工具？ /47

4. 哪些哨片需要修整？ /47

5. 如何使轻薄的哨片变厚重？ /47

6. 如何将太厚的哨片修薄？ /48

7. 低音域演奏不理想时如何处理哨片？ /49

8. 中音域演奏不理想时如何处理哨片？ /49

9. 高音域演奏不理想时如何处理哨片？ /50

10. 断音演奏不理想时如何处理哨片？ /50

11. 如何处理只能使很少的气流进入笛头开口的哨片？ /51

12. 哨片与笛头的缝隙大时怎么办？ /51

13. 如何让哨片反应更灵敏？ /52

14. 哨片有噪音怎么办？ /53

15. 哨片沙沙作响时怎么办？ /53

16. 哨片发出尖锐叫声时怎么办？ /53

17. 哨片修正有哪些注意事项？ /54

（四）哨卡 /55

1. 哨卡有哪些分类？ /55

2. 贴附式固定哨卡有什么特征？ /55

3. 多条式固定哨卡有什么特征？ /56

4. 点式固定哨卡有什么特征？ /57

5. 如何选择哨卡？ /58

(五) **背带** /60

　　1. 常见的背带有哪些？ /60

　　2. 关于背带有什么选择建议？ /62

(六) **校音器** /64

　　1. 为什么要使用校音器？ /64

　　2. 校音器有哪些种类？ /65

　　3. 如何利用校音器进行音准校正？ /65

(七) **节拍器** /66

　　1. 为什么要使用节拍器？ /66

　　2. 节拍器可以持续使用吗？ /67

(八) **常见故障检修** /68

　　1. 为什么有时低音区不好发音？ /68

　　2. 如何调整因螺丝位移导致垫片不完全闭合产生的漏气？ /69

　　3. 如何调整因弹簧力度变弱导致的漏气？ /69

　　4. 萨克斯管在演奏高音时产生啸叫该怎么办？ /70

第三章
萨克斯管演奏基本功及训练方法 /73

（一）**基本功** /75

1. 萨克斯管演奏的基本功有哪些？ /75

2. 为什么要每天进行基本功练习？ /75

（二）**演奏姿势** /77

1. 萨克斯管演奏时规范的演奏姿势有什么重要性？ /77

2. 如何做到规范的萨克斯管演奏姿势？ /78

（三）**手型** /80

1. 手型为什么重要？ /80

2. 何为正确的萨克斯管演奏手型？ /81

（四）**口型和口腔** /82

1. 口型是什么？ /82

2. 萨克斯管使用哪种演奏口型？ /82

3. 什么是"单包式"口型？ /83

4. 如何能够掌握好"单包式"口型？ /83

5. "单包式"口型在演奏中最容易出现什么问题？ /84

6. 如何通过训练获得正确的口型？ /84

7. 为什么演奏萨克斯管时需要打开口腔？ /85

8. 演奏时演奏者如何打开口腔？ /85

（五）呼吸和换气 /87

1. 演奏萨克斯管时应如何呼吸？ /87

2. 如何练习胸腹式联合呼吸法？ /89

3. 演奏萨克斯管时如何换气？ /90

（六）起音 /92

1. 影响萨克斯管演奏起音的要素有哪些？ /92

2. 有哪些"不完美"的起音演奏方式？ /92

3. 如何演奏完美起音？ /94

4. 如何在低音区演奏完美起音？ /94

5. 起音演奏完全不可以用舌头吐吗？ /95

（七）笛头练习 /97

1. 为什么要练习演奏笛头？ /97

2. 笛头练习中关于音强应注意哪些问题？ /98

3. 笛头练习中怎样做到平稳演奏长音？ /98

4. 笛头练习中关于音准应注意哪些问题？ /99

5. 常用的几种萨克斯管笛头在练习时应保持怎样的音准？ /99

6. 笛头练习中对起音有什么要求？ /100

7. 笛头练习中的顺序是什么？ /101

8. 笛头练习顺序有什么内在联系和原理？ /101

9. 初学者进行笛头练习时应注意什么？ /101

10. 怎样检测自己的笛头练习是否合格？ /102

11. 练习笛头最终目标是什么？ /102

（八）长音 /103

1. 何时可以开始练习长音？ /103
2. 长音练习有什么要求？ /103
3. 如何进行长音练习？ /104

（九）音准 /106

1. 是否使用校音器练习就可以解决音准问题？ /106
2. 如何训练相对音准？ /107

（十）听力 /110

1. 听力能力的分类有哪些？ /110
2. "绝对音感"的训练是必须的吗？ /111
3. "相对音感"的训练有何意义？ /111

（十一）音阶练习 /112

1. 什么是音阶练习？ /112
2. 音阶练习有什么注意事项？ /112

（十二）速度练习 /115

1. 手指对速度练习有什么影响？ /115
2. 换气对速度练习有什么影响？ /116

（十三）杂音的处理 /117

1. 萨克斯管演奏过程中容易出现哪些杂音？ /117
2. 如何避免演奏中出现的水声？ /117
3. 如何避免演奏中出现的气声？ /118
4. 如何练习对气流速度的把控？ /118
5. 练习对气流速度的把控能力时应避免哪些误区？ /119

第四章
萨克斯管演奏技巧解析 /121

(一) 循环呼吸 /123

1. 循环呼吸法是什么? /123
2. 应该如何练习循环呼吸法? /124
3. 如何检测自己已经初步学会循环呼吸法? /124
4. 演奏者在练习循环呼吸法时有哪些注意事项? /125
5. 如何练习循环呼吸法并在演奏萨克斯管时使用该方法? /126

(二) 颤音 /127

1. 颤音是什么? /127
2. 在演奏中合理运用颤音有什么意义? /128
3. 萨克斯管演奏中颤音有哪些分类? /128
4. 音高颤音是什么? /128
5. 强度颤音是什么? /129
6. 音高颤音的表现形式有哪些? /129
7. 强度颤音的表现形式有哪些? /130
8. 演奏音高颤音时有哪些注意事项? /130
9. 音高颤音应该怎么进行练习? /131
10. 颤音有什么颤动规律? /132

11. 不同颤动规律的颤音有什么表现效果？ /132

12. 颤音的幅度是什么？ /133

13. 颤音幅度的变化有什么意义？ /133

14. 练习颤音时容易出现哪些问题？ /134

15. 如何解决练习颤音时容易出现的问题？ /135

(三) **吐音** /136

1. 吐音是什么？ /136

2. 吐音有哪几种？ /137

3. 什么是气吐法？ /137

4. 吐音练习中有哪些常见问题？ /137

5. 如何处理吐音练习中的常见问题？ /138

6. 什么是连吐法？ /138

7. 连吐有哪些形式？ /138

8. 连吐法练习中有哪些常见问题？ /139

9. 如何处理连吐法练习中的常见问题？ /139

10. 什么是断吐法？ /140

11. 断吐法练习中有哪些常见问题？ /140

12. 如何处理断吐法练习中的常见问题？ /141

13. 练习吐音前需要做好哪些准备工作？ /141

14. 如何不使用乐器进行吐音练习？ /142

15. 如何使用乐器进行吐音练习？ /142

16. 什么是双吐法？ /145

17. 双吐法练习中有哪些常见问题? /145

18. 如何处理双吐法练习中的常见问题? /146

（四）弹舌 /147

1. 弹舌是什么? /147

2. 弹舌技巧的发音原理是什么? /148

3. 弹舌有哪些种类? /148

4. 如何练习弹舌? /149

5. 练习弹舌时容易出现哪些误区? /150

（五）滑音 /153

1. 滑音是什么? /153

2. 滑音技术的掌握有哪些要领? /153

3. 滑音有哪些分类? /154

4. 什么是气滑音? /154

5. 什么是指滑音? /155

6. 什么是气滑音与指滑音相配合的结合滑音? /155

7. 演奏滑音时如何控制口型? /156

8. 演奏滑音时如何控制风口? /156

9. 演奏滑音时如何控制哨片振动面积? /157

（六）替代指法 /158

1. 替代指法是什么? /158

2. 替代指法有什么作用? /160

（七）基音和泛音 /162

1. 什么是基音和泛音？ /162
2. 泛音状态下如何演奏超高音？ /163
3. 气息对泛音有什么影响？ /164
4. 如何进行系统的泛音训练？ /164
5. 如何进行自然泛音听辨训练？ /166
6. 如何解决泛音训练中的常见问题？ /166

（八）超吹 /168

1. 萨克斯管超吹是什么？ /168
2. 萨克斯管超高音是什么？ /169
3. 萨克斯管超吹需要掌握哪些技巧？ /170
4. 如何进行超吹六度练习？ /170
5. 如何进行音控练习？ /171
6. 如何用通过笛头练习超高音？ /171
7. 气息对萨克斯管超吹有什么影响？ /172
8. 萨克斯管超吹如何控制气息？ /172
9. 口型对萨克斯管超吹有什么影响？ /173
10. 萨克斯管超吹对口型有什么要求？ /174
11. 萨克斯管超吹有哪些口型控制技巧？ /176
12. 如何找到最佳振动点？ /176
13. 超吹时应如何选用指法？ /177
14. 为什么超高音要结合滑音和颔式自然颤音？ /180
15. 如何做到超高音与滑音、颔式自然颤音相结合？ /180

第五章
萨克斯管重奏 /183

1. 什么是萨克斯管重奏? /185
2. 萨克斯管重奏有什么特点? /185
3. 萨克斯管独奏和重奏有什么区别? /186
4. 重奏中不同音域的萨克斯管有什么音色特点和职责? /186
5. 如何统一萨克斯管重奏中不同声部的声音? /188
6. 如何把握萨克斯管重奏中的节奏? /189
7. 如何统一和糅合萨克斯管重奏中的思想情感? /190
8. 如何把握萨克斯管重奏中的和声? /192
9. 如何把握萨克斯管重奏中不同乐器的控制力度? /192
10. 如何进行萨克斯管重奏训练? /193
11. 萨克斯管四重奏是如何诞生和发展的? /194

第六章
基于曲目对技巧与音乐处理的详解 /199

（一）《即兴1》（Improvisation I）
的演奏技巧及音乐处理方法 /201
1. 《即兴1》（Improvisation I）的作者是谁？ /201
2. 《即兴1》的创作背景是怎样的？ /202
3. 《即兴1》中运用的技巧和音乐形式有哪些？ /202

（二）《墨尔本奏鸣曲》（Melbourne Sonata）
的演奏技巧及音乐处理方法 /210
1. 《墨尔本奏鸣曲》（Melbourne Sonata）的作者是谁？ /210
2. 《墨尔本奏鸣曲》的创作背景是怎么样的？ /211
3. 《墨尔本奏鸣曲》中运用的技巧和音乐形式有哪些？ /211

（三）《绒毛鸟奏鸣曲》（Fuzzy Bird Sonata）
第二乐章的演奏技巧及音乐处理方法 /219
1. 《绒毛鸟奏鸣曲》（Fuzzy Bird Sonata）作者是谁？ /219
2. 《绒毛鸟奏鸣曲》的创作背景是怎样的？ /220
3. 《绒毛鸟奏鸣曲》中运用的技巧和音乐形式有哪些？ /221

(四)《*序列 9b*》(Sequenza IX b)

的演奏技巧及音乐处理方法 /233

1. 《*序列 9b*》(Sequenza IX b)的作者是谁? /233

2. 《*序列 9b*》的创作背景是怎样的? /234

3. 《*序列 9b*》中运用的技巧和音乐形式有哪些? /235

前　言

当前，我国越来越多的音乐教育培训机构开设了萨克斯管演奏课程。萨克斯管演奏不单单要求演奏者把专业技术、专业知识和实操水平有机融合，还要求其具备欣赏音乐的审美能力。

笔者根据自己在国内外学习交流的心得体会，结合二十余年的从教经验撰写了本书。本着精准高效、简单实用的原则，本书以萨克斯管演奏和教学过程中经常出现的疑难问题为主线展开探究，从萨克斯管的历史，乐器及配件的选择、保养和维护，演奏基本功及训练方法，演奏技巧，代表性作品的音乐诠释，重奏等方面进行详细讲解，希望能对读者解决在萨克斯管演奏和教学过程中遇到的问题有所帮助。

<div style="text-align:right">

李志远

2021 年秋

</div>

第一章

萨克斯管的"前世今生"

（一）萨克斯管诞生记

1. 萨克斯管是在何种背景下诞生的？

萨克斯管的诞生要追溯到十九世纪的欧洲，知名的演奏家阿道夫·萨克斯（Adlophe Sax）在比利时迪南一个著名的乐器制造加工厂商家庭里出生。他父亲的厂房里主要加工制作单簧管与铜管类乐器。耳濡目染之下，阿道夫不仅擅长长笛和单簧管的演奏，还熟练掌握了乐器制造技艺。随着乐器制造水平的提升，他逐渐发现在当时乐团的乐器配置中，巴松并没有为木管组到铜管组提供一个完美的音色间的连接和过渡，而奥菲克莱德号也不具有良好的音域及音乐表现力，因此木管组缺乏一个能够均衡融合低音的乐器。他经过对单簧管、奥菲克莱德号这两大类乐器在发

音原理、乐器管体组成结构方面的分析探究与考虑，计划系统设计一类在发音上进一步满足声学理论，在管体组成结构上更为科学，在音色表达方面能够有效融合铜管与木管总体特征的乐器，使它可以被大量应用在各种表演场合，弥补乐团声部之间的平衡并逐步过渡。经过多次测试实验，在阿道夫成功改进完善低音单簧管以后，萨克斯管这一新乐器就被发明出来了。之后，因为这类乐器的声音非常美妙并且特别，越来越被大众接受与喜爱。子孙后代为了纪念阿道夫·萨克斯，就将它命名为"萨克斯管"，我们有时也简称为"萨克斯"。

图1-1　阿道夫·萨克斯

2. 萨克斯管被发明出来后为何迟迟没有获得专利批准？

阿道夫·萨克斯在1841年布鲁塞尔的展会上首次公开展示了低音萨克斯管，得到了许多音乐家的欣赏。在他搬迁到法国以后，阿道夫的好朋友埃克拖·柏辽兹（Hector Berlioz）在1842年6月对外公开发表文章，对萨克斯管特殊的表演效果称赞不已。与此同时，萨克斯管也得到了当时法国军方的肯定，并在军队中逐渐开始应用。1845年，阿道夫·萨克斯对军乐队的编制展开了改良，用两大类不同调性的萨克斯管取代了军乐队里的双簧管等乐器，改良之后军乐队的音响效果更为协调、震撼，阿道夫·萨克斯的改革获得了巨大成功。然而，这也遭到了法国本土一些乐器制造加工生产厂商的嫉妒与仇恨，他们联合对阿道夫·萨克斯本人和他的乐器进行诽谤和抵制，因此，直到1846年6月，萨克斯管族系获取专利的审批才通过。

3. 萨克斯管家族是如何被丰富和壮大的？

1866年，萨克斯管专利到期以后，欧洲各地刮起了萨克斯管浪潮，很多乐器制造加工生产厂商逐渐改进完善萨

克斯管的制造并成立了自己的萨克斯管品牌，享誉全世界的萨克斯管制造加工生产厂商塞尔玛（Selmer）就诞生于那时。越来越多制造者和使用人群的出现促进了萨克斯管的改进完善与提升进步，也为此后萨克斯管族系的成熟稳定打下了坚实可靠的基础。第一次萨克斯管控制作用键位的改良是由一间法国的乐器厂房发起的。他们在萨克斯管的喇叭口位置添加了一个控制键，让其低音音域在 B 的基础应用之上，延拓了一个半度到 ♭B。在这之后，改进完善者们在上低音萨克斯管（Baritone）上增长了低音 A 键，进一步拓宽了萨克斯管的音域。除此之外，还有一些更加灵活且人性化的转变，例如，取代键 Ta、Tc、Tf 等的产生，可以帮助演奏者更为便捷地调整音准并且实现一些高难度演奏技术。一些改进完善者还将当年阿道夫·萨克斯设计的双八度键简化为了当代一体八度键，使得萨克斯管比单簧管演奏音域实际跨度的时候更便捷。到 1864 年，萨克斯管逐渐进步到比较成熟稳定的时期，其族系全面涵盖了从超高音萨克斯管（Sopranino ♭E）到倍低音萨克斯管风（Contrabass ♭E）之间的音域。

4. 为什么最初的萨克斯管管体呈"烟斗"状？

萨克斯管管体所呈现的"烟斗"状实际上就是圆锥和抛物线设计的结合。萨克斯管管体最开始都以低音单簧管的喇叭口和奥菲克莱德号圆锥形管体作为参考依据，并且在这基础之上选用了抛物线形的管膛综合系统设计。萨克斯管最开始的管体组成结构包含了五大部分锥体：吹嘴、吹入管、主体管上端 1/3 处、主体管的 2/3 处至 U 字管的 1/2 处、U 字管的 1/2 处至喇叭口。管体的锥度要求和指定的管体有效作用长度相协调，才可以精确运算出每一个音响所包括的所有泛音音列；抛物线形的管膛综合系统设计能够使吹嘴和吹入管的有效作用长度相协调，进而使管体的总体锥度满足声学发音所需要的比重。

5. 为什么最初以圆锥形作为萨克斯管体的形状？

以圆锥形作为萨克斯管管体的形状主要是为了根据声学方面的研究来满足乐器发音特性的需要。最初萨克斯管族系所有乐器的管体形状都是圆锥形的，只是乐器的体积存在差异。管体锥度的大小可以直接影响超吹音的准确性。

如果管体锥度过于狭窄,高音区的泛音会尖锐刺耳,反之则会导致超吹音的音高偏低。

图 1-2 萨克斯管的管体锥形示意图

6. 为什么萨克斯管的音孔被设计为大小各异?

萨克斯管音孔的直径大小和排列形式是由其锥形管体

和声学发音的要求规定的,音孔的直径随着管体的扩大而逐渐增大。

7. 萨克斯管最初运用的盖式按键系统是什么?

萨克斯管的音孔数目曾经一度达到18—21个,然而,这些数量众多的音孔非常不方便演奏,从而推动了盖式按键系统的普及。萨克斯管的按键是管体组成结构的主要部件之一,它是控制密封中心孔的先决条件,经过密封加固垫片和音孔相吻合之后,实现对中心孔的密封处理。在萨克斯管产生以前,德国乐器加工制作家、演奏艺术家特奥巴尔德·贝姆(Theabald Boehm)经过对长笛的改进完善,研发了一系列应用在长笛演奏的全新按键系统,也就是盖式按键系统。盖式按键系统是经过开口键和闭口键之间的联动设备,并额外添加密封加固垫片,根据手指的按塞来搭配气息,实现乐器输出音高的演奏方式。它的产生不只推动了长笛演奏的进步,还为木管类乐器的总体按键的改良打下了坚实基础。

8. 为什么萨克斯管是木管乐器?

因为制造加工材料的种类,许多学生会认为萨克斯管是铜管类乐器,这是错误的。萨克斯管是木管类乐器。第一步,我们应当清楚木管类乐器与铜管类乐器的不同:木管类乐器依靠按键控制管体里空气柱的长短调节音高,而铜管类乐器依靠演奏者嘴部的松紧改变气流大小调节音高。有经验的演奏者可以仅仅通过控制嘴唇来吹奏音阶。由于萨克斯管是一类设置了单簧哨片的吹奏乐器,沿袭单簧管,所以被归类为木管类乐器。

9. 萨克斯管与其他管乐器有什么联系?

从组成结构方面分析,萨克斯管虽然使用铜质物质材料作管体,但是管身却参考模仿了单簧管的锥形体结构,并且其按键系统也参考模仿了单簧管与长笛按键系统,其实际内径、声学理论及泛音超吹技巧等,也与单簧管有很多类似的地方。与此同时,由于其管体主要是铜制的,一些音域的音色又非常接近铜管乐器的音色。

10. 萨克斯管的音色有什么特点？

萨克斯管的音色非常具有歌唱性。有人曾经用"优美如歌"来形容萨克斯管的音色。详细分析来看，萨克斯管的音色有如下特征：

拟人性。萨克斯管的音色具备和人声音类似的特征，换句话而言，萨克斯管的音色与人声十分类似，这是其他管乐器所无法比拟的。

包容性。萨克斯管具备吸收、模仿、复制其他艺术形式的能力，其音色丰富多彩，具备多元化的表现力。萨克斯管演奏技能手段的持续改革创新，也为萨克斯管音色添加了全新的艺术色彩。

（二）萨克斯管与交响乐团

1. 为什么萨克斯管不是交响乐团的"固定成员"？

首先，萨克斯管于 1840 年才出现，在 1860 年左右才依次逐步开始被人熟悉。"年轻的"萨克斯管错过了古典音乐发展的黄金阶段：古典主义时期的沃尔夫冈·莫扎特（Wolfgang Mozart）在 1791 年逝世；弗朗茨·约瑟夫·海顿 (Franz Joseph Haydn) 在 1809 年逝世；路德维希·凡·贝多芬（Ludwig van Beethoven）于 1827 年逝世；浪漫主义时期的弗朗茨·舒伯特 (Franz Schubert) 于 1828 年逝世；费利克斯·门德尔松（Felix Mendelssohn）于 1847 年逝世；罗伯特·舒曼 (Robert Schumann) 于 1856 年逝世。最后"全

面步入"交响表演乐团的乐器单簧管,大概诞生于十八世纪初,后来又通过十多年的提升进步,直到十八世纪中期,单簧管在交响乐团里才成功进入。其次,十九世纪晚期的交响乐早已成熟稳定,交响乐团的编制早已完善并且确定,此时想要添加一类这么多元化的乐器是十分艰难的。就萨克斯管本身来讲,它的音色非常有特点,既能模仿弦乐,又能模仿人声,对交响乐团来说太过个性化,况且当时萨克斯管的演奏技艺也还存在着局限,影响交响乐团的整体性和一致性,与整个乐团显得有些格格不入。最后,乔治·比才(Georges Bizet)等作曲家试图把萨克斯管加入到交响乐团中,然而还是没有创作出足够的艺术作品来支持萨克斯管进入管弦乐团的固定席位。基于以上原因,萨克斯管在交响乐团里并不常见。

2. 十九世纪的哪些交响作品中运用了萨克斯管?

萨克斯管在交响乐团里的应用能够追溯到十九世纪中期,当时法国和比利时作曲家常常在作品中运用萨克斯管。1844年2月3日,柏辽兹将萨克斯管声部添加进了他创作的声乐艺术作品《圣歌》中,这是萨克斯管首次在交

响音乐会里亮相。同一年，乔治斯·卡斯特纳（Georages Kastner）在《最后的犹太王》里，把低音萨克斯管设置为低音声部的重要乐器，同时在巴黎音乐学院进行演奏。随着人们对萨克斯管认识的深入，它越来越多被应用于交响乐艺术作品的创作。

3．二十世纪的哪些交响乐作品中运用了萨克斯管？

二十世纪，萨克斯管在交响乐团里被大量应用，它特殊的音响效果与比较宽广的表演音区，吸引了愈来愈多的作曲家在作品创作中使用萨克斯管。1903年，理查德·施特劳斯（Richard Strauss）创作的《家庭交响诗》里使用了萨克斯管。1904年3月，这部交响乐在卡内基音乐厅全球首演，得到了众多作曲家的认可，大大推动了萨克斯管在美国的宣传、推广与运用。1922年，将穆捷斯特·穆索尔斯基（Modest Mussorgsky）的《图画展览会》被莫里斯·拉威尔（Maurice Ravel）改编为交响乐版本，其中《古堡》里就用到了中音萨克斯管，婉约独特的音色令人回味无穷。1923年，乔治·格什温（George Gershwin）在交响乐《蓝色狂想曲》中使用了萨克斯管与法国号，很好地衬托出了

主奏钢琴的优美旋律。1934年,阿瑟·奥涅格(Authur Honegger)创作的舞台清唱剧《火刑堆上的贞德》使用萨克斯管替代圆号演奏,增强了作品剧烈震撼的音响效果。之后,很多知名的作曲家在其艺术作品里也运用了萨克斯管作为主要配乐乐器。

（三）萨克斯管与管乐队及爵士乐

1. 十九世纪萨克斯管在管乐队中发展如何？

十九世纪，萨克斯管除了在一些交响音乐作品里被使用，更多的是参与管乐队的演出。1845年，萨克斯管被引入法国军乐队，$^\flat$B与$^\flat$E两大类萨克斯管替代了军乐队里的双簧管、巴松与圆号。这一次军乐队编制形式的转变，确定了萨克斯管在军乐队里的地位。1847年2月14日，位于巴黎的军乐院校建立了萨克斯管艺术学院，这不仅保障了军乐队萨克斯管演奏专业人才的培养，还为萨克斯管专业教育的发展打下了坚实的基础。

2. 十九世纪有哪些著名的管乐队？

十九世纪产生了两支那个时候最知名的管乐队，它们分别是"保安警察表演乐队"与"纽约城第二兵团表演乐队"。这两支管乐队的编制中都有数量不等的萨克斯管。这两支乐队逐渐声名远播，又反过来推动了萨克斯管在欧美的进一步发展。尤其是法国"保安警察表演乐队"，这支乐队曾经在1872年全球和平五十周年大会上演出并且得到了与会者高度赞赏，在美国举办过三十二场音乐会，使愈来愈多的人接受并且喜爱萨克斯管美妙的音色，引起了良好的社会反响。这支乐队的灵魂人物马塞尔·穆勒（Marcel Mule）更是为古典萨克斯管教育的发展作出了巨大贡献。

3. 马塞尔·穆勒对萨克斯管发展有何贡献？

马塞尔·穆勒是一位优秀的萨克斯管演奏家，正是在他与克劳德·德文古赫（Claude Delvincourt）的积极努力下，古典萨克斯管才可以全面进入到音乐学院的专业音乐教育体系中。穆勒先生经过归纳总结，为古典萨克斯管创建了完善的教学体系，并梳理了古典萨克斯管的原创曲目集，

让萨克斯管演奏家可以演奏属于自身的作品。在他任教期间，穆勒为古典萨克斯管创作了多部富有特色的曲目，逐步扩充了古典萨克斯管的曲目库。马塞尔·穆勒在古典萨克斯管的培训教学、艺术作品的创作和推广普及等方面都付出了很多努力，为古典萨克斯管在音乐领域的发展作出了巨大贡献。

图1-3　马塞尔·穆勒与萨克斯管四重奏表演乐队

4. 二十世纪萨克斯管在管乐队中发展如何？

萨克斯管在二十世纪的欧洲饰演着非常关键的角色。它不仅可以在木管和铜管类乐器之间的音色过渡上发挥对接作用，又可以逼真地模仿人声，还能够将弦乐的抒情性、木管类乐器的色彩性与铜管类乐器的力度感高效地结合在一类乐器上，在管乐队里发挥了非常微妙的对接作用，因此直到二十世纪后期，管乐队都将萨克斯管作为主要乐器使用。

5. 十九世纪的交响乐团和管乐队主要使用哪种萨克斯管？

阿道夫·萨克斯最开始设计萨克斯管族系的时候，从最高音到倍低音将萨克斯管划分为两组不同声音调性。在十九世纪的交响乐团和管乐队中，中音萨克斯管与次中音萨克斯管被使用最多。

6. 萨克斯管为何能在二十世纪的爵士乐中迅速发展？

爵士乐（Jazz）于十九世纪末二十世纪初发源于美国的新奥尔良市。二十世纪初期，大众对精神文化的追求与

日俱增，催生了包括了爵士乐在内的许多新兴音乐艺术风格。早期经典爵士表演乐队的组成乐器包括：短号或者小号、低音提琴与鼓。其中最重要的乐器是短号。萨克斯管只是一支候选乐器。但是，萨克斯管呈现出的细腻独特的音色正好迎合了当时流行的新奥尔良音乐格调。舞曲风格乐队与新格调爵士乐的快速兴起也大大推进了萨克斯管在演奏技能方面的改善。炫酷的表演技法、特殊沙哑的音响效果，以及滑音等演奏技巧的使用，给了听众全新的视听感受。一时之间，萨克斯管风靡全球，出现了史无前例的萨克斯管热潮。在这一黄金时期，越来越多的演奏高手、听众以及业余爱好者都对萨克斯管产生了浓厚的兴趣，他们共同推动萨克斯管成为当时乐器商店的销量之王，并在爵士乐队中占据主导地位。

7. 二十世纪有哪些著名的萨克斯管爵士乐演奏家？

二十世纪知名的萨克斯管爵士乐演奏家有莱斯特·杨（Lester Young）和科尔曼·霍金斯（Coleman Hawkins）等。莱斯特·杨的演奏特征是声音清澈、委婉、含蓄，精于在次中音萨克斯管里表现出 C 调萨克斯管的声音特征。科尔

曼·霍金斯被称为"次中音萨克斯管之父"。他的演奏特征是声音非常有力、圆润，演奏的时候精于诉说内心情愫，音乐具有非常强的叙事性。霍金斯最为高超的演奏技巧是将C调萨克斯管的演奏技术运用在次中音萨克斯管上，而且运用得非常熟练。他们的演奏对萨克斯管在爵士乐里的提升进步作出了重大贡献。

图1-4　莱斯特·杨　　图1-5　科尔曼·霍金斯

8. 二十世纪有哪些著名的萨克斯管爵士乐作品？

达律斯·米约（Darius Milhaud）于1923年创作的《世界的创造》运用了萨克斯管人声化的声音特征。乔治·格

什温（george Gershwen）的三首艺术作品《蓝色狂想曲》《一个美国人在巴黎》《第二狂想曲》都是以爵士风格进行创作，运用萨克斯管来表现重要的色彩性旋律，表现出了格什温的音乐创作特点，引导萨克斯管爵士乐迈向世界舞台。

9. 萨克斯管是如何通过管乐队进入中国并发展的？

萨克斯管早在1886年前后被传入中国。二十世纪三四十年代，国外的萨克斯管演奏家及爵士乐团纷纷来我国演出。二十世纪七八十年代，随着我国与世界各国的文化交流愈加频繁，流行音乐迅速发展，萨克斯管也逐渐在各种娱乐场所以及演出中出现并传播。在这种时代背景下，国内各音乐艺术学院开始陆续设置萨克斯管演奏专业。萨克斯管专业音乐教育目前在我国发展迅速且呈现良好态势。

第二章
萨克斯管及其配件的选择、保养和维护

(一) 萨克斯管

1. 萨克斯管有几种类型?

常用的萨克斯管有四大类型,包括♭B调高音萨克斯管、♭E调中音萨克斯管、♭B调次中萨克斯管和♭E调上低音萨克斯管。

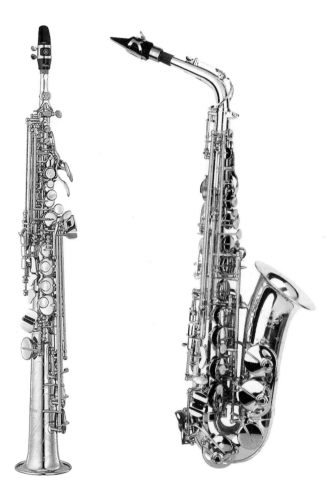

图2-1　♭B调高音萨克斯管　　图2-2　♭E调中音萨克斯管
　　Soprano Saxophone　　　　　Alto Saxophone

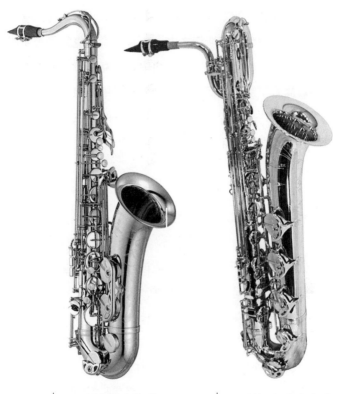

图 2-3 ♭B 调次中萨克斯管　图 2-4 ♭E 调上低音萨克斯管
Tenor Saxophone　　　　　　Baritone Saxophone

2. 初学者更适宜选用什么样的萨克斯管?

一般来说,初学者首先应该使用 ♭E 调中音萨克斯管。因为在所有类型萨克斯管之中,♭E 调中音萨克斯管被使用的频率最高,并且它的音色较次中音萨克斯管而言更为清亮,较高音萨克斯管而言又比较温和适中,拥有独特的接近于人声的声音,音乐表现力也是最好的,在实际使用中更加容易表现多种音乐风格、音乐形象和情感。

3. 推荐哪种萨克斯管品牌和型号?

在购买萨克斯管时,首先应该明确一个概念,即:你们挑选的不仅仅是声音输出工具,而是你在音乐艺术成长道路上的亲密伙伴和队友,它将日夜陪你练习,见证你的汗水和成长。萨克斯管属于精密的乐器。比较廉价的萨克斯管无法保证产品的品质,它们往往做工粗糙、音准偏颇、音质粗粝,不仅在听觉上感受不到萨克斯管美妙的声音,还会严重影响我们对音高、音色、音准等要素的敏感度训练,让我们的练习"事倍功半"。更糟糕的是,这类乐器隔三差五就容易出现小故障,比如低音下不去,高音吹不上,

按键粘连、反弹迟缓等。因此在挑选萨克斯管时，应尽量选择专业的乐器制作品牌，根据需求在自己的预算范围内进行挑选，尽量避免选择杂牌低价萨克斯管。

4．如何检验和挑选一把好用的萨克斯管？

选择萨克斯管通常要从外在品相、按键手感、机械联动性和灵活性等多个维度进行评判断定。通常初学者不容易鉴别出一把萨克斯管的优劣，最好请专业人士帮忙鉴别试音。一把做工精细用心的萨克斯管，需通过以下检测：

（1）外形及漆面检测。制作萨克斯管所使用的金属材料要求有一定强韧度、密度及厚度，表层必须是光滑透亮的。在购买的时候认真检查其外形表层，注意管身是否有凹凸、塌陷，镀漆是否光亮平整，有无划痕。

（2）气密性检查。焊接部位应牢固，弯曲部位无折痕。上下管接口要严密、松紧适宜、无漏气现象。键柱与连杆相互之间不应该具备实际间隙，因为任何实际间隙均会阻碍垫子平滑地盖在间孔上，导致音孔盖漏气。购买者还要观察萨克斯管键垫是否平整服帖、无破损折痕等，共鸣器上的扣钉是不是精确地触碰音孔核心，否则会造成萨克斯

管漏气，影响发音效果。

（3）机械联动性和灵活性的检测。各个按键要应用自如，弹力适合。检测时逐个用手指快速按动按键检查，要求按键紧实度适中，反应灵活快速。音孔盖应该能精确完美闭合，运指过程中不产生金属撞击等杂声。感受金属弹簧作用力是不是均衡适中，金属弹簧过软会带慢按键起落速度，过硬会造成手指用力太大导致的演奏僵硬缓慢，影响音乐效果。这一步也是演奏手感的检测。

（4）音准检测。音准是最重要的衡量参数。吹奏萨克斯管，同时测试管体音和音的音高距离是不是精确，其实这也是通常所说的音孔有效实际距离综合设计组装的精密度和准确度的体现。然而笛头组装的深度，哨片型号的选择，以及嘴部肌肉紧张程度和气息的控制水平，都会在试吹时对音准这一要素产生影响。因此在实际中参考的标准通常是于可控制的程度内，吹奏音高和目标音高差别距离不超过三十个音分即认定为合格。

（5）试吹检查。其主要目的是总体了解乐器的综合品质与使用感受，经过试吹获取对音质的评估。萨克斯管的音色与管体材质密切相关，不同材料性质不同，所制成的乐器共振频次也不同。经过试吹，判定气流是不是通畅，音色是不是温润无杂音并且饱满通透，高音是不是清亮，

低音是不是好吹。试音检测要从低表演音区 ♭B 到 ♯G 逐个展开试验,用最轻柔的力度来吹奏表演,看低音演奏区能否敏捷发音。最后测试所有音域发出的音是否准确,音质、音量是否整齐均匀。

5. 不同材质制作的萨克斯管有什么区别?

在工业技术高度发达的今天,萨克斯管体的制造材料也从曾经单一的铜变得多样化。由于不同密度的金属在相同条件下振动的频率不同,因此不同材质制作的萨克斯管音色也存在差异。市面上最常见的是黄铜漆金萨克斯管,由于铜是一种偏软的金属,具有易塑性、延展性强的特点,因此黄铜漆金萨克斯管更容易和声音形成共振,强弱对比显著,具备非常强的音色可塑性。黄铜镀银萨克斯管的音色比漆金的款式更为高远明亮,穿透力更强,更适合用于爵士乐的演奏。黄铜镀金萨克斯管的音色更为温厚圆润却辉煌亮丽,声音传导性更强,是演绎古典音乐的理想选择。近年还出现了以银合金为制作材料的萨克斯管。银制萨克斯管和声音的共振作用效果好,音色立体,吹奏表演摩擦阻力小,让演奏者更加容易操控。但金属乐器较易受环境

温度变化影响，无论温度过高或过低都会影响音准和音色，导致音准偏低或偏高、音程变化不稳定，此时就需要对萨克斯管身进行预热直到恢复正常。

6. 萨克斯管有必要进行保养吗？

萨克斯管的使用就如同小汽车一般，创造价值的同时也意味着损耗。为了达到良好的演奏效果并延长萨克斯管的使用寿命，我们不仅要定期去专业机构进行萨克斯管保养，日常使用完毕后也应特别注意萨克斯管的清洁和存放。

7. 日常使用后如何保养萨克斯管？

（1）保持干燥。萨克斯管在演奏时须接触嘴部进行吹奏，因此每次使用完毕，管体内难免会存留一些水分，而水分对金属化合物会产生氧化作用。因此，每一次使用萨克斯管后最好取一块柔软吸水的布，将管体内外都擦拭干净。尤其是在潮湿多雨的季节，保持乐器干燥特别关键，它将有助于延长乐器的使用寿命。

（2）保持洁净。萨克斯管构造组成精密，音孔和音键多达几十个，如果不适时进行清洁处理，键轴、键杆与金属弹簧等位置常常会积累灰尘与污垢，从而干扰萨克斯管的联动性和灵活性，影响演奏效果。萨克斯管的金属管身可以根据材质选择专用的清洁上光产品进行去污和保养，用柔软的毛刷清除灰尘。皮垫部分可用吸水布配合棉签蘸取专用保养油进行护理，可有效防止部件老化和粘连。

（3）保持灵敏。萨克斯管音调的改变主要依赖按键与音中心孔的改变来完成，所以应定期使用专门的键油来给按键上油。在每一次吹奏表演间隙放置乐器的时候，也尽量避免压迫音键。

(二)笛 头

图 2-5 各种笛头

1. 笛头有哪些构造？

萨克斯管的笛头，通常都是由刮面（facing，哨片和笛头触碰的面）、反射壁（baffle，哨片到笛头背部的分布作用空间）、顶端轨（tip rail，笛头前端的那道边）、内膛（chamber，笛头内部的空间）组成，此外还有笛头柄、喉管、边轨等，如下图所示：

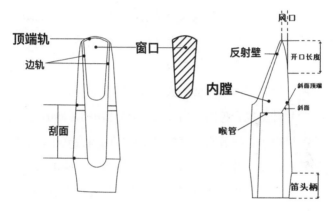

图 2-6 笛头的构造

2. 风口是什么？

刮面直接关系到风口的大小，决定我们的选择和搭配。

刮面最顶端确定了哨片和笛头顶端相距远近，这个距离叫做笛头开口的大小，即我们平常所说的风口。

3．使用不同风口的笛头演奏时有什么区别？

刮面长短和风口大小成反比，刮面长风口小，刮面短风口大。笛头的风口较大意味着吹入气体时受到的阻力也会增大，声音和音量更具有张力，音色呈现出较强的爆发力。嘴巴需要更放松来应付处理多种改变，笛头含得会深一些，气息需求量也会更大，这个时候演奏者为了充分振动哨片并呈现音色的全面爆发力，会选用相对薄的哨片。笛头的风口小意味着吹入气体时受到的阻力会减小，十分容易发音，然而音色比大风口笛头非常单一，嘴部肌肉紧张度变化相对较小，气息需求更集中且迅速。在演奏吐音等技巧时，要求音色处理得更加清晰且集中，所以通常会选用厚点的哨片来使音色更柔和细腻，尤其在演奏古典作品和室内乐时用得比较多。

4. 初学者更适合选用哪种笛头？

对于初学者来说，由于嘴部肌肉力量还不够，建议选用风口小、质量可靠的笛头更容易发音，低音相对好吹，但高音声区音色单薄，不好发音。如果想选择大风口笛头，可以配合软一点的哨片，刚开始也许会感觉费劲，但是大风口张力更大，表现力更好，高音区相对更加浑厚有力，但低音区相对不好发音。初学者应坚持从中音部分开始练习，慢慢向上扩展高音部分，向下扩展低音部分的练习。

5. 不同材质制作的笛头有什么特点？

依据制作材料不同，萨克斯管笛头通常划分为如下几种：

（1）黄铜笛头（Brass）。黄铜由铜与锌组成，是制造加工萨克斯管稀松平常的原材料。

（2）青铜笛头（Bronze）。因为青铜具有实际有效密度高、实际有效作用硬度大的独特物理属性特征，青铜笛头的音量更大。然而针对萨克斯管演奏者而言，很多状况下我们并非需要让乐器或笛头声音体现得过

分明亮。

（3）紫铜笛头（Copper）。紫铜是最接近纯铜的物质材料，质地比较软，所以制造加工笛头的时候十分艰难。相比成分相似度较高的黄铜笛头，紫铜笛头的音色会更为单纯，然而反应作用效果要迟钝一些。这类物质材料更适合制造加工管体或者脖管，使得音色温暖浑厚。

（4）不锈钢笛头（Stainless Steel）。不锈钢材料笛头的音色特征是明亮直接，气息摩擦阻力大，适合演奏软爵士乐。

（5）银石笛头（Silverite）。这类物质材料质地柔软，很容易被氧化，但几乎不含银，制作的萨克斯管声音明亮尖锐中带有沧桑感，音色不纯但有它特别的味道。

（6）纯银笛头（Sterling Silver）。最早纯银笛头艺术作品是存在的。这种材质的笛头有独特的低沉宽厚的音色与充足的泛音。

（7）硬橡胶笛头（Hard Rubber / Ebonite）。硬橡胶笛头就是我们常常提起的"胶木笛头"。通常使用橡胶先做成笛头具体形状，再使用硫化的加固生产成型生产加工工艺。这类生产加工工艺在制造加工的时候，会受到实际有效密度及生产所用模具的作用，所以每支笛头均会存在一定差异。随着其生产加工工艺使偏差得到了有效降低，

质量也得到了提升。这类笛头发音更为全面集中和统一，音色更为圆润柔美，经常在室内乐或者古典艺术作品的演绎中使用。

（三）哨　片

图 2-7　各种哨片

1. 如何选择优质的哨片？

（1）看外观，辨优劣。优质的哨片表面应是金黄色或半黄色的，表层要光滑、不粗糙，纤维组织纹路应该清楚并贯穿融入至顶端，根部的纤维组织要排布标准，序列密且平均。哨片顶端的有效作用宽度应该和笛头的有效作用宽度吻合，拱形切口不可以歪斜。

（2）做实验，辨优劣。对于外观合格的哨片，我们可以逐渐经过小测试来判定其综合品质。①哨片平判断：使用大拇指轻轻上推哨片的两端边缘，检测其弯曲作用变形的作用水准，调试哨片两端的相互作用平衡。②哨片实际有效作用硬度：把哨片浸入水中，使哨片保持湿润，从底端吹气，切面上形成气泡的多少能够表明哨片的软硬程度。假设气泡多，证实哨片软，哨片纤维组织粗；相反，则代表了哨片较硬，纤维组织缜密。最好选用那类哨片内气道不完全流畅顺利，但是又并不是被完全阻绝的哨片。

（3）听声音，辨优劣。好哨片的首要标准就是发出的声音圆润、敏捷，可以自如地演奏乐曲要求的音域。其次，好哨片不可以缺乏共鸣。最后要选用实际有效厚度适合，可以满足适合口形耐力与体力，能长期演奏的哨片。

2. 如何保养哨片？

保养哨片实际上就是要求我们养成良好的哨片使用习惯。第一步，将整盒哨片依据哨片的薄厚和声音特征分类整理，以方便使用的时候可以迅速找到所需要的哨片。新拆的哨片建议只用几分钟进行测试和选择，然后进行干湿反应，待哨片状态稳定后再正式启用。使用前如果发现哨片顶端呈波浪状，说明哨片顶端的构成部分的纤维组织干湿不平均，要不断展开干湿反应，直到哨片顶端平滑后方能够使用。最好三至四枚哨片轮换使用，不用时将哨片放在有加湿装置的盒子里，好哨片需要"养"。第二步，如同"煲音响"一般，新开启使用的哨片还需要选用合适的音域与力度来"磨合"，避免长时间演奏从而过早损害哨片内部纤维组织。第三步，"磨合"后的哨片要对表层纤维组织进行全面密封处理。不可以把哨片浸泡于水里超过三十分钟，也不可以长期在外晾晒。第四步，不同的气候与气压环境会使同一哨片产生改变，海拔越高的地方，哨片的震动摩擦阻力愈大，吹奏表演愈费劲，因此同一哨片也不一定会一直适配于同一首曲子。当环境因素发生明显改变时，需要再次选用哨片适配。

3. 修整哨片需要准备什么工具？

修整哨片通常使用的工具有平板玻璃、哨片修剪器、哨片特殊应用刀或者单面刀片研磨工具。研磨工具的选择可以按照个人使用习惯来定。

4. 哪些哨片需要修整？

修整的哨片一定不可以是刚拆封的全新哨片，而是经过几次干湿化学反应"磨合"后的哨片。应认真观察反应后的哨片，吹奏费力或产生啸叫的哨片都需要修整。

5. 如何使轻薄的哨片变厚重？

演奏者首先在笛头顶端稍微测试一下哨片，看哨片是否越来越重。如果是这种情况，可以用哨片修剪器将哨片顶端修剪掉。起初只需要修剪掉哨片顶端极少的一部分，一点一点地修剪，边修剪边吹奏，以免一次性修剪过多造成不可逆的局面。第二步可以将哨片背面打磨光滑并用手

指按压哨片下段。这样使笛头与哨片间的开口变得更大，从而使哨片由轻薄变厚重。

6．如何将太厚的哨片修薄？

演奏者首先将哨片背面打磨光滑，去除任何可能突起的纤维（以中下段为主，中上段稍微碰触几下就行）。如果感觉哨片还是厚重，可以打磨哨片的中下段两侧（这样也可以减少吹奏时哨片可能出现的噪音）。如果这样还达不到预期的效果，那么打磨范围要扩大到哨片的整体（顶端区域不要轻易打磨）。在打磨的过程中必须按圆形轨迹打磨哨片两侧（打磨右边时按顺时针方向，打磨左边时按逆时针方向），并注意哨片左右两边厚度的对称。不要轻易打磨哨片中间核心部分。同样，哨片的顶端不能太薄，否则容易发出尖锐叫声。在这里告诉大家一个可以确定哨片两侧是否打磨正确的窍门，交替吹奏笛头的左右两侧，如果哨片的一侧不能充分自由地振动，则这一侧太厚了，需要继续磨薄。

7. 低音域演奏不理想时如何处理哨片？

出现这种状况通常是因为哨片的底部区域太厚。为此需要演奏者着重打磨哨片的底部区域以及下段至中段部分的两侧。中间核心部分的打磨次数与力度要减少、减轻。

图 2-8　打磨示意图

8. 中音域演奏不理想时如何处理哨片？

演奏者需要打磨哨片顶端下方的区域（如图 2-9）。在做这项精细的工作时，需要慢慢尝试，边打磨边吹奏，以便哨片能继续使用。同样，哨片的顶端和两角也不可以打磨得太薄，避免哨片沙沙作响或产生尖锐叫声。

图 2-9　打磨示意图

9. 高音域演奏不理想时如何处理哨片？

这是由于哨片中间部分太长或者整片哨片两边太薄，需要演奏者把哨片修剪短一些，并略微打磨前端。

10. 断音演奏不理想时如何处理哨片？

这是由于哨片顶端以及顶端区域不均衡，哨片不能充分振动。演奏者需要顺时打，均匀打磨前端，并不断尝试，切不可打磨过多。

11. 如何处理只能使很少的气流进入笛头开口的哨片？

出现这种状况通常是因为哨片背面可能弯曲变形。因此演奏者需要把哨片弄平整并注意哨片顶端，以免它变得太薄。可以打磨哨片中下段两侧，使哨片可以更自由地振动。也可以将哨片顶端区域磨得更薄一些。这样就扩大了笛头顶端和哨片顶端之间的开口距离。

图 2-10　打磨示意图

12. 哨片与笛头的缝隙大时怎么办？

如果哨片与笛头的缝隙大，使大量的气流通过笛头开

口时,这种情况建议演奏者进行处理,让哨片背面变光滑,如果还没有达到预期的效果,可以用手指压力来摩擦哨片背面。

13. 如何让哨片反应更灵敏?

若想让哨片更自由,反应更灵敏,演奏者可以打磨哨片顶端部分前三分之一处的两侧,使这部分变窄。

图 2-11　打磨示意图

14. 哨片有噪音怎么办？

首先可以通过几天的使用来降低哨片的噪音。如果使用后还没有改善，可以将哨片中上段整体部分磨平并打磨哨片中下段两侧。

15. 哨片沙沙作响时怎么办？

这是由于哨片顶端的两角太薄，需要修圆。

16. 哨片发出尖锐叫声时怎么办？

出现这种情况首先可能是哨片顶端太薄了。为了改变这一状况，演奏者需要用哨片修剪器修剪掉一部分。第二也可能是由于哨片顶端出现裂纹导致震动不均匀。第三是因为哨片太干燥了。第四是哨片用得太久了，及时更换新哨片。

17．哨片修正有哪些注意事项？

（1）在打磨的过程中必须按圆形轨迹打磨哨片（打磨右边时按顺时针方向画小圆圈，打磨左边时按逆时针方向画小圆圈）。

（2）打磨工具建议使用最常见的 2000 号（砂纸号数越大越细）以上规格的工业用细砂纸，这是因为我们对哨片的修整只是微调，用摩擦力太大的砂纸很容易损伤哨片。

(四)哨　卡

1. 哨卡有哪些分类?

哨卡有各种材质,比如金制、铜制、银制、皮制等。根据与哨片的接触形式可分为贴附式固定哨卡、多条式固定哨卡、点式固定哨卡。

2. 贴附式固定哨卡有什么特征?

贴附式固定哨卡是最为普遍的哨卡类型,整体上是个固定的"金属束环"。它能够把哨片与笛头做"整体性"

的固定，并且平均作用力，因此能够让哨片稳定振动，实现稳定的音色。在全部的哨卡里，使用这类哨卡发出的音色可能是最温暖的，也可能是最暗的。以材料性质而言，一般有金属卡以及软卡，而软卡相较金属卡的音色更为温暖、细腻。

图 2-12　贴附式固定哨卡

3. 多条式固定哨卡有什么特征？

多条式固定哨卡的特征是在其底端有多个固定条。因为固定条数目多，制造加工时候的曲度不一定可以吻合每一个哨片的作用曲度，因此一般用黑橡胶来制造加工。固定条的分布作用方向由于跟哨片纤维组织纹路平

行，因此对整个哨片振动会形成倍增的作用效果，会让哨片片纤维组织有更充分全面的顺向振动，使音色更具张力。在固定螺丝的左右内部还各有一小块橡胶，因此金属环完全不会触碰到笛头与哨片，换言之，除了哨片尾部以外，其他部分的触碰面积非常小，因此能充分表现笛头的音乐特征。

图 2-13　多条式固定哨卡

4．点式固定哨卡有什么特征？

点式固定哨卡最本质的特征是在其底端有多个突起的金属点。我们用的大部分哨片基部只是芦苇纤维，受到金属点的压迫会留下凹痕，固定过紧时凹痕会逐渐加深，金

属点以外的部分也逐渐接触到哨片,此时就如同贴附式固定哨卡。点式固定哨卡没必要锁到很紧,只要固定住就可以。由于哨卡与哨片接触面积极小,对于哨片的共鸣影响也就减到了最低,所以音色比较"放纵"。

图 2-14　点式固定哨卡

5. 如何选择哨卡?

不管哪一类哨卡,都同时拥有遏制和共振这两个相互矛盾的属性。通常而言,软性材料的哨片遏制属性较强,硬性材料哨片的共振属性较强。触碰面积愈大,遏制作用

效果愈大。演奏者可根据自己的需要进行选择和调整。安装哨片时，一定要先将哨卡套在笛头上，再放置哨片，反向操作可能会导致哨片顶端破损。

（五）背　带

1. 常见的背带有哪些？

背带是萨克斯管在使用过程中不可或缺的配件。广泛使用的背带主要有三种形式：挂颈式背带、挂肩式背带和背心式背带。每种背带在外观、特点和构造原理等方面都不尽相同。

图 2-15 挂颈式背带

图 2-16 挂肩式背带

图 2-17　背心式背带

2. 关于背带有什么选择建议？

挂颈式背带较为常用，推荐选择颈部有软垫的款式，它可以分担并减少颈部承受的压力。挂肩式背带和背心式背带多为初学者或感觉乐器较为沉重的演奏者使用。

值得一提的是，近几年兴起的一种外形类似于"弹弓"的黑色铝制可折叠的背带。乍看这种背带的确具有不压迫颈椎、紧贴肩部、结实轻便的特点。但这种背带整体构造纵向

呈现出的较大弧度，使我们身体与乐器之间形成约3—4厘米的空隙，同时背带三叉点伸出挂绳的小孔部分又有大概3—4厘米的长度。通常，演奏者演奏萨克斯管时挂环与身体的距离在7—8厘米较为合适，使用这种背带时会产生6—8厘米的距离，再加上挂绳到萨克斯管的长度，使得演奏时萨克斯管到身体的实际距离达到了十几厘米，远远超过了舒适距离。此时，演奏者为了嘴部能含住萨克斯管笛头，就会下意识地向前伸头，长期这样会导致颈部脊柱弯曲变形。同时由于下颚前伸，会使音色变差。

每种背带都有各自的优势和弊端，可根据不同的使用目的或喜好进行选择和更换。

（六）校 音 器

1. 为什么要使用校音器？

校音器是校正音高或确定标准音高的工具。在萨克斯管演奏过程中，因为萨克斯管的机械特性、笛头与哨片的搭配、曲谱特点等外因，以及演奏者嘴部肌肉协调能力和气息控制能力等内因，非常容易出现音高不准的问题，因此在日常练习中使用好的校音器就显得尤为重要。

2. 校音器有哪些种类？

校音器种类繁多，最早使用的有音叉和音管，现在多使用电子校音器。电子校音器既能发出规定的音高，也能显示乐器发音的音高，便于比较和修正。

3. 如何利用校音器进行音准校正？

在利用校音器进行音准校正时，首先要找到正确的口型和气息。一般来说，对笛头控制较松，音高较低；对笛头控制较紧，音高较高。

萨克斯管校音器一般先设置为442Hz（即：标准音），再用中音萨克斯管演奏♯Fa。注意演奏时先不要观察校音器，待演奏平稳后再观察校音器，维持长音，电子指示针会进行分析。假设指示针指向了右端，右端升号的红灯亮起，说明这个时候吹得音高比参考音高了，需要将笛头往软木塞外部拔出一些，再进行吹奏校对。假设指示针指向了左端，左端降号的红灯亮起，说明这个时候吹得音比参考音低了，需要将笛头往里插一些，再进行吹奏校对，直到校对到中间绿灯亮起，就说明音准是正确的。

(七) 节 拍 器

1. 为什么要使用节拍器？

节拍器是一种可以以多种速率发送持久节拍的机械设备、电动或者电子设备。节拍器的使用有助于提高练琴效率。

节拍器的使用有助于培养演奏者的速度感，并逐步增强对演奏者速度稳定性的控制。音乐艺术作品中音准、节奏、旋律固然重要，然而速率和节拍对音乐表现而言，是极其关键的。速率是音乐展开的频次，一首乐曲的速率是表现艺术作品整体构思的主要元素，使演奏者可以更加准确地理解艺术家的原本意图。科学合理运用节拍器能帮助演奏者充分洞察音乐内心情愫，准确表现音乐的要求。

2. 节拍器可以持续使用吗?

音乐是时间的艺术,节拍器作为萨克斯管演奏者的学习工具,其主要作用不可小窥。但要注意不可过度依靠节拍器。演奏者应该明白,使用节拍器是为了在今后的演奏中即使没有节拍器也可以表现出自然、顺畅的节奏律动。我们要科学、高效使用节拍器,规范演奏者的速率,培养准确严格的节奏理念,建立个人良好的节奏感和速度感。

(八)常见故障检修

1. 为什么有时低音区不好发音?

在萨克斯管正确组装的前提下,低音区不好发音通常是因为管体漏气。常见造成管体漏气的原因有:① 调节螺丝位移导致垫片不完全闭合;② 弹簧力度变弱导致吹奏过程中漏气;③ 按键的平衡度不标准,联动状态下垫片无法同时闭合造成漏气。

2. 如何调整因螺丝位移导致垫片不完全闭合产生的漏气?

对于因螺丝位移导致垫片不完全闭合产生的漏气,我们首先要拆下笛头与弯脖,把测漏灯放入管体,然后按下右手低音按键,观察对应左手垫片是否完全封闭。如果看到有光线漏出垫片,则说明此处垫片闭合不完全,对应的调节螺丝可能发生了位移。此时卸下相应螺丝,均匀地涂上可拆卸螺纹锁固胶,待胶水凝固后再安装螺丝。安装螺丝时应注意反复测试螺丝拧入的深度是否能使联动的垫片同时完全闭合,拧到联动垫片能同时闭合时即可。可拆卸螺纹锁固胶能增强螺丝的阻尼,同时兼具防锈效果,有效降低因调节螺丝位移造成漏气的概率。

3. 如何调整因弹簧力度变弱导致的漏气?

因弹簧力度变弱导致的漏气往往在吹奏过程中才能被发现,而在管体静止时通过测漏灯不易查出。通常,管体的第一个垫片更容易出现因闭合不严导致的漏气现象,这是因为在吹奏过程中,气体先是以一定的力度由口腔送出,经笛头和脖管输送后最先到达第一个垫片,此时气体流速

损耗小，相较于其他垫片，能量充足地作用于第一个垫片上。日积月累，这个垫片也就更容易闭合不严。因此，第一个垫片对应弹簧的力度调整十分重要。首先，要找到垫片所对应的弹簧，用弹簧勾把弹簧从小固点上拆卸下来，然后找准弹簧硬度调节钳的使用方向，在钳缺口卡住弹簧三分之一处向小固点反方向适度用力，增加弹簧与小固点的间距，最后再用弹簧勾挂住弹簧前端，适度用力把弹簧挂回到原小固点上。此时，用手拨动垫片，可以明显感觉到弹簧回弹力增强，垫片闭合更紧。

4. 萨克斯管在演奏高音时产生啸叫该怎么办？

当萨克斯管演奏高音时产生啸叫，有以下几种原因造成：① 笛头哨片安装选择不合适，比方说比较薄的哨片搭配风口小的笛头容易产生啸叫，所以要选择合适的笛头和哨片；② 口型不对，比方说上牙含的笛头太少，下牙含的笛头太多，或下嘴唇包得过于单薄，嘴唇下拉太严重，嘴部肌肉没有向笛头中心集中，都会产生啸叫，所以正确的口型是关键；③ 萨克斯管自身设备的问题，比方说八度键垫片无法完全闭合。若是八度键垫片无法闭合，高音会一

直啸叫。此时我们可尝试调整八度键的角度通过下压八度键垫片的同时适度向上推八度键垫片下方的联动圆环，加大联动杆和圆环间的传动间隙，八度键就会闭合。但是调整力度不要过大，传动间隙过大会使传动杆接触不到圆环，也就无法打开八度键垫片进行高音吹奏。

第三章

萨克斯管演奏基本功及训练方法

(一)基 本 功

1. 萨克斯管演奏的基本功有哪些?

萨克斯管演奏的基本功有姿势、手型、口型、气息、笛头、长音、音阶练习等。

2. 为什么要每天进行基本功练习?

基本功,很明显就是学习某一项专业应用技术或者出任某一项工作所必须配备的专业基本知识与专业应用技术,它就像摩天大厦的基础,是最不可忽略的主要内容。萨克

斯管发音十分注重"手嘴气耳"等各项基本功的配合。保持一个良好稳定的发音状态需要演奏者每天反复进行大量的练习并结合肌肉记忆达到烂熟于心的程度。

(二)演奏姿势

1. 萨克斯管演奏时规范的演奏姿势有什么重要性?

国内外很多著名萨克斯管专家在教学中一定会讲到的知识点就是演奏姿势的调整与规范。演奏姿势规范与否直接关系到学生演奏水平的发挥与演奏技术的提升。例如,头部位置、两臂分布作用状态、嘴部含住笛头的作用力度、具体作用位置、角度等都和呼吸的控制相关,呼吸的控制又和乐器的发音、对音大小长短的操控、音乐的全面处理等相关。因此,规范的演奏姿势对演奏者专业技术水平的发挥和提高至关重要。

2. 如何做到规范的萨克斯管演奏姿势？

萨克斯管演奏姿势的调整和规范要做到以下"五步走"：

（1）选择适合自己的背带，再用背带将乐器挂好。背带长度应调整至躯体直立状态下笛头能够自然入口即可。背带的调整要既能负担乐器的重量，又能消除手和臂的任何紧张感。背带应能将乐器置于身体的右前方，乐器最下部背面自然靠于身体右侧。

（2）站立演奏时，两腿分开同肩宽，上半身略微前倾。坐立演奏时只坐于椅面前三分之一处，上半身略微前倾，两腿打开稍向外，大小腿呈 90° 左右，双脚自然放于地面坐好，萨克斯管既可置于两腿之间，也可放于身体右侧。无论站立还是坐着演奏，头、两肩和上半身躯要自然端正，背、胸、腹、腰不可弯曲变形。

（3）含笛头的姿势，应以自然呼气与笛头进气的分布作用方向为一致。演奏者含住笛头时上牙齿应与笛头上面呈 90° 垂直，下嘴唇包住下牙自然闭合咬住，嘴部肌肉整体向前集中。

（4）在演奏时，演奏者身体要自然放松，左右手自然弯曲变形，指关节略微拱起。运指的时候，手指需要有

节奏感，用力不可太大，动作不可僵硬，抬指不可以太高，要求手指完全贴键进行。

（5）左手拇指放在泛音键相伴的垫子上，并操控八度泛音键。右手拇指自然放在乐器下方靠身体位置的托钩处，不需要用力。

由上牙协同嘴部肌肉操控笛头，左右手及背带操控萨克斯管的相互作用平衡，才有助于演奏者在演奏时表现出最优的状态。

(三)手　型

1. 手型为什么重要?

无论是键盘乐、管乐,还是弦乐、弹拨乐,都有严格的手型、运指要求,必须按照手型、运指的规范要求进行。萨克斯管演奏非常讲究气息和手型的相互配合。初学者在演奏过程中常常会产生吐音不清、连音持续,甚至"炸音"等问题,就是因为没有使用正确的手型而导致的,只有初学时使用正确的手型,才可以为乐器演奏奠定基础,保障演奏的精确性。

2. 何为正确的萨克斯管演奏手型？

演奏萨克斯管时演奏者手掌与手指握住萨克斯管，手放松，手指自然弯曲，呈立起状，所有关节要充分支撑并呈弯曲状，就像握着一颗鸡蛋或一个苹果，关节不可平直或塌陷。左手拇指置于萨克斯管背面泛音下端托盘处，且指尖略伸出。如果演奏者需要使用泛音键，指尖向下轻触，右手拇指置于萨克斯管中部指托处。双手呈弧形按键，且使用指肚。其中左手拇指着力，右手拇指支撑，其余手指放松，有效利用指托使其分担一部分力量。指尖要放到琴键的凹处，按键力度适中，达到不漏气即可。按键力量过重会导致手指僵化。抬指高度要适中，用手指第一关节带动第二、三关节运动，松弛、灵活是运指的要诀，这样才能使演奏显得自然流畅。

(四)口型和口腔

1. 口型是什么?

口型指的是演奏状态下演奏者嘴唇肌肉的运动方式、下颚的用力大小和含住笛头的位置。

2. 萨克斯管使用哪种演奏口型?

木管类乐器的口型一般划分为"单包式"与"双包式"两大类,萨克斯管演奏者运用"单包式"口型进行演奏。

3. 什么是"单包式"口型?

"单包式"口型指下唇自然全面涵盖下齿,下齿不直接接触哨片,也不影响乐器发声。

4. 如何能够掌握好"单包式"口型?

口型问题最为关键的就是保持气流实际有效流量与气压的稳定。除此之外,口型还是音准、音量、音色的"监控服务管理中心"。嘴部和面部肌肉紧张程度、唇齿配合状态、气流通道是否畅通都会对声音产生影响。萨克斯管作为单簧片乐器,以哨片振动作为声源,空气柱振动作为共鸣体,在演奏时,如果演奏者把哨片"咬"得太紧使其没有办法充分振动,就会直接干扰影响到萨克斯管的表演效果。所以我们应当准确落实好"单包式"口型,维持对哨片"适量的"作用压力,规避"咬"与"压缩"哨片。

5. "单包式"口型在演奏中最容易出现什么问题?

"单包式"口型最容易出现的问题就是演奏者的下齿刻意地包住下唇,甚至是过于刻意和用力,变成了"咬"住下唇。这样做不仅会影响发音,练习久了还会使演奏者不可避免地嘴疼。

6. 如何通过训练获得正确的口型?

首先取下笛头,张开嘴把笛头含入大概三分之一处,使笛头与嘴呈45°。之后用力发"wu"的声音,嘴唇就会含住笛头。含住笛头后,演奏者依赖腹部作用压力吹气,从而增大嘴角肌肉的压力,包住笛头并吹响。在吹响过程中,演奏者逐渐调整上下牙、下唇在笛头上的具体位置,一直到发现能发送通畅、饱满声音的位置停止,并反复训练记住这一位置。最后,演奏者把笛头装在管体里,以准确的持管姿势,维持口型恒定吹奏出圆润、饱满的声音。

7. 为什么演奏萨克斯管时需要打开口腔？

萨克斯管在演奏时，演奏者口腔各部状态是需要开启的，如同美声演唱里的口腔各部状态。在现实演奏中，喉部的放松和动作对于萨克斯管的表演有巨大影响。演奏时打开口腔，这样出来的声音才是饱满有力的。

8. 演奏时演奏者如何打开口腔？

打开口腔的锻炼方法一般有三种，分别是：

（1）"打哈欠"锻炼方法。"打哈欠"的锻炼方法是指在萨克斯管演奏中用于减少喉头与增加咽腔的方法。演奏者在"打哈欠"的状态就是"开启口腔"的状态，即歌唱时候的状态。这样的状态，给声音与气息的流通运转提供了必要保障。

（2）贴着咽壁吸着吹的锻炼方法。"打哈欠"的定位目标在于"开启口腔"。然而，演奏者无法在吹萨克斯管的整个过程中，一直维持"打哈欠"的状态。一旦演奏者在表演的全过程里，可以自始至终维持这类"吸着吹"的真实感觉，就可以一直维持低喉位"开启口腔"的状态。

这要求演奏者在心中"想"着,"内视觉作用感官"看着,以保障"吸着吹"的状态贯穿融入于整个演奏过程中。

(3)刹那"吸气"的锻炼方法。人在受到惊吓的时候,紧张的神经容易导致结构腔体快速对外扩大,模仿这类惊讶的刹那中"吸气",演奏者就会感觉咽部有凉爽感,喉头有类"朝后撤""朝下沉"的真实感觉。关键的不是"倒吸凉气"自身,而是形成"凉爽感"的各个生理器官的动作改变,它不只减少了喉头的作用位置,并且完善了咽喉的存在形态。这类突发性的对外扩大运动能够在刹那将喉咙开启,这个时候的状态就是演奏者在表演时所需要的状态。

(五)呼吸和换气

1. 演奏萨克斯管时应如何呼吸?

一般情况下,我们日常呼吸是运用"胸式呼吸法",以肋间肌的运动为主,膈肌活动较弱,呼吸时胸廓扩张较明显,但吸入体内的空气比较少而且也比较浅,是一种下意识的生理运动,仅能满足机体日常生理活动所需氧气量。还有一种是腹式呼吸法,用腹式呼吸好比我们进入睡眠时候的状态,抑或者是闻花香的真实感觉。这类呼吸方法是用鼻子吸气,吸入空气流速比较缓慢,吸入体内空气多而深,一些声乐演唱者会选用这类呼吸方法。然而这类呼吸方法也存在弊端,在吸气时整个过程动作缓慢且无法改变,

所以一般不会应用在萨克斯管演奏中。

我们在管乐演奏中的呼吸,是根据音乐表达需要,运用"胸腹联合式呼吸"来获取足够的气息量来完成表演,这是迄今最为科学的呼吸方法。

吸气　　　　　　　呼气

图 3-1　呼吸过程

图 3-2　胸式呼吸　　　图 3-3　腹式呼吸

2. 如何练习胸腹式联合呼吸法？

演奏者可以通过以下步骤练习：

（1）仰面平躺到床上，类似睡觉般自然呼吸，双手依次放在胸腔，感受身体各位置的呼吸动作；

（2）使用闻花香时深呼吸的动作，感受呼吸时的身体位置；

（3）从跑步等急促呼吸的状态里，感受这种呼吸的身体位置。

（4）经过以上的练习之后，演奏者便可以开始进行站立练习。两腿分立和肩同宽，一只手放于腹部或者腰部，另一只手掌心向嘴，检测呼气时操控气息的动作与吸气时胸腔、腹部、两肋、腰部动作是不是同步。开展呼吸练习

的时候，吸气要快，要吸足（但是表演过程中，通常要规避吸气过足），呼气的时候，需要慢，在十秒钟以上。经过反复练习最终自如地掌握胸腹式呼吸法。

3. 演奏萨克斯管时如何换气？

换气，是萨克斯管演奏者具有的基本能力。在进行换气的时候，要综合考虑乐曲的时值、节奏、风格等因素寻找气口，从而对作品进行较好的诠释。具体换气细节如下：

（1）首先应对乐谱进行分析和标记，在乐句、乐段或者音乐组成结构的自然停歇处，标注好换气的具体位置（乐谱里的换气记号为"V"或者","）。

（2）当乐句之间没有空隙或者乐句非常长的时候，要在合适音之后，通过减少这个音的时值急吸气，从而避免影响节奏的精确性。

（3）呼气与吸气均需要留有余地。呼气的时候，把气运用到还可演奏一两拍时就要求换气，不能够把气用尽时才换气。

（4）吸气的时候，把气吸到八九分就够了，不能够把气吸得非常饱满，不然气息不容易操控，并且在呼气的

时候，如果碰到短、弱乐句，就会形成憋气感。

（5）在演奏持续的后半拍音型的时候，要在乐句终止时换气，不能一吐一换，不然会丧失音乐表达的系统性。

（6）在演奏迅速并且较长的音阶式乐曲的时候，要选择在上行音阶或者下行终止以后换气。

（六）起　音

1. 影响萨克斯管演奏起音的要素有哪些?

萨克斯管的起音演奏好坏与嘴部肌肉的紧张作用程度、气息量输出时量的多少、气息输出时压强的大小有关。这三方面相互影响，共同决定萨克斯管起音的演奏质量。

2. 有哪些"不完美"的起音演奏方式?

若想把起音演奏得更为理想，我们应该了解那些"不

完美"的起音演奏方式。

第一是用"舌头音"起音。这种方式是用舌头把音给"吐"出来的形式。这种发音方式的原理在于：在准备发音之前，气息已经到达了口腔里面，最后一个关卡只剩舌头，当舌头做为最后一个关卡释放气息的时候，起音也就随之发出，所以此时我们会先听到舌头撞击发音体的声音（即"舌头音"），而后才是真正属于乐曲起音，可以用"t—u、d—u"来表示这种声音。

第二种方式是用"喉部音"起音。这种发音方式是演奏者在准备发音之前，气息已经到达了喉部，最后一个关卡是后咽壁及其周围的肌肉组织。当后咽壁作为最后一个关卡释放气息的时候，起音也就随之发出了，此时我们会先听到后咽壁及周围肌肉组织的撞击声（这种声音也称之为"喉部音"），而后才是真正属于乐曲起音，可以用"g—u、k—u"来表示这种声音。

上述的这两种"发音"方式其实是在演奏不间断的乐句时经常用到的，只是在乐句开始的起音部分运用时显得不太完美。

3. 如何演奏完美起音？

反复多次的练习必定是不可或缺的，我们首先需要根据练习时的记忆和经验，在大脑中把三个基本要素（嘴部肌肉的紧张程度、气息输出量的多少以及气息输出压强大小）"演算"到一个能够有机结合并呈现完美演奏效果的最佳值，然后将口型的紧张度调节到发这个音的最佳状态，利用横膈膜的力量瞬间把最合适的气息量与压强毫无阻碍的从肺部排出，直接达到乐器的发音体使其发声。我们可以用"h—a、h—u"来表示这种声音。

虽然这种起音方式对于演奏者来讲比较容易做到，但是要想达到预期的效果需要下一番功夫反复练习，特别是对超高音以及低音区的弱奏则需要花费更多的精力与时间来练习。

4. 如何在低音区演奏完美起音？

演奏者想在低音区演奏完美起音，首先要做到口型正确，其次气息量要大，气流速度还要快。在低音区演奏起音的难度相较于高音区更大，尤其是弱奏时的起音。在此

提供给大家几个训练的方法：

（1）在嘴型已经合格的基础上，演奏者以通过从中强到极弱再到弱的顺序演奏低音区的长音，找到发声的临界点，感受发声时气息的速度和气息的量，从而掌握每个低音发声瞬间的气息控制状态。

（2）我们可以尝试微微抬起上牙，完全用嘴部肌肉的力量包裹住笛头，牙齿不要用力，可以非常容易吹出低音的弱奏和弱起。注意此方法可能会引起音色的不统一，需要根据音乐的需要来选择是否使用此方法。

（3）训练发声速度，此处没有捷径，只有不断尝试，通过成千上万次摸索，最终找到每个音应该匹配的嘴部肌肉紧张程度、气息量和气流速度，而且三者能够有机结合并在瞬间同时达到要求，才能演奏出完美的起音。

5. 起音演奏完全不可以用舌头吐吗？

起音演奏并不是完全不可以用舌头吐。起音的终极要求是除了发出本应该发出的声音，不能掺杂其他任何杂音。而且根据不同音乐的需要，起音演奏的要求也不同。如果是演奏低音区的起音并且乐曲速度较快，或是配合伴奏较

为困难，此时却没有瞬间发音的把握，演奏者可以采取用舌头吐的方式来保证音乐的完整性，但要尽量减少舌头接触哨片和笛头时所带来的杂音。当然还有许多吐音的起音问题，同样需要分情况来讨论，并不是所有的起音都不可以用舌头。只不过在练习中，要尽可能追求完美的无杂音的起音。

（七）笛 头 练 习

1. 为什么要练习演奏笛头？

萨克斯管作为木管乐器，其发音始于哨片和笛头。当我们单独演奏笛头时，由哨片振动直接发声，无需带动整支乐器振动发声。此时，嘴部肌肉的发力方式、气息的流量和速度仅作用于哨片和笛头，嘴部肌肉和气息的任何细微变化都会非常明显地体现于笛头的演奏效果中。因此，找到正确的笛头练习方法可以在最短时间内帮助我们掌握正确的萨克斯管发声方式，并最大程度提升我们对萨克斯管声音的控制能力。（以下所有练习方法及内容均以中音萨克斯管笛头为标准。）

2. 笛头练习中关于音强应注意哪些问题？

在笛头的练习中，演奏者首先要对强弱有一个基本的概念，由于每个演奏者的能力不同，所以强弱的区间范围也不一样，需要了解自己能够演奏的强弱范围。初次练习时先尝试演奏最强的强度，再尝试演奏最弱的强度，从而大致了解自己能演奏的强弱范围。

笛头练习中太弱的音强对初学者来讲难以控制，太强的音强则过于简单刺耳，影响练习效果，所以初级练习中要以自己强弱范围的中间强度为练习基准。

3. 笛头练习中怎样做到平稳演奏长音？

笛头吹奏中最困难的就是在力度不变的情况下把长音演奏平稳。当演奏者掌握好笛头的演奏力度，接下来就需要做到笛头演奏中长音的平稳。因此，在演奏时，要控制气息的稳定以及口型和嘴部肌肉的稳定，重点是要用耳朵倾听细微的声音变化，调整和控制气息和嘴部肌肉，从而保证声音的平稳和演奏强度的统一。

4. 笛头练习中关于音准应注意哪些问题？

演奏者演奏古典萨克斯管时应把笛头音准控制在此笛头可以演奏最高音下方小二度至下方大二度（美式古典萨克斯管要求演奏笛头时音高略低于此标准）。之所以这样要求，是因为在给声音预留足够变化空间的同时，还可以确保音色的协调性和音准以及高低音区转换时的灵活统一。

演奏者在掌握好音强和长音平稳后，应通过调整嘴部肌肉紧张程度来控制音准，切忌通过变化气息和喉咙来调节音准。一定是在掌握好音强和长音平稳基础之上来练习长音音准，练习时保持长音在所规定的音准范围内的同时要尽量保持校音器指针的稳定，使音分保持平稳不动。

5. 常用的几种萨克斯管笛头在练习时应保持怎样的音准？

这里列出几种常用的萨克斯管笛头在练习时应保持的音准：

（1）塞尔玛（Selmer）思想家（Concept）笛头，练习时应保持在校音器显示 5b—6c，不低于校准的 5b 并不高于

校准的 6c。

（2）弯德林（Vandoren）A28、A27、AL3、Ap3 笛头，在练习时应保持在校音器显示 5a—5b，不得低于校准的 5a 并不得高于校准的 5b。

总之，笛头的"口风"越小音高越高，反之则越低，不同品牌及型号的笛头请参考上面两个侧子。

6. 笛头练习中对起音有什么要求？

笛头练习中对起音的要求和前面谈到的萨克斯管演奏中的起音要求是一致的，就是演奏者尽量不要用舌头接触哨片进行吐音发声，最好的发声是直接吹气。这要求演奏者在吹奏开始前就要计划好自己所用到的力度，提前准备好气息和口型，力求在发音一瞬间就要达到自己所需的强度。只有通过不断地尝试才可以找到最好的发声点，以确保每次吹奏的强弱力度一致。

7. 笛头练习中的顺序是什么？

就像前面说到的，一定遵循先音强、再平稳、最后音准的练习顺序。

8. 笛头练习顺序有什么内在联系和原理？

首先只有对强弱有了明确概念，才能轻松把控住长音的强弱并进行下一个步骤"平稳"的练习。在平稳练习中要求不单单是声音平稳不晃，还要保持强弱一致。这里的强弱和平稳是相辅相成的，因为练习中演奏者可能会发现自己为了保持长音平稳会不自觉地加大音量，所以要把强弱的控制作为最重要的第一步。当演奏者用笛头演奏得较为平稳时，在音准的练习中仅需要通过调节嘴部肌肉紧张程度便可以达到自己想要的音准。

9. 初学者进行笛头练习时应注意什么？

在初级音准练习中，每次演奏时要保证在固定的音高

范围内（校音器上下不超出十个音分）。或许在初始练习中需要不断调节嘴部肌肉来找到合适的音高，但多次尝试和练习后，只需牢记嘴部肌肉紧张成度，就可使音开头的瞬间便到达自己所需的音高。

10. 怎样检测自己的笛头练习是否合格？

在笛头练习熟练后，演奏者可以尝试练习不同强度的长音，平稳后再去观察校音器显示是否在要求的音高范围内。如果不在，则证明笛头的练习未达标。对于初学者来讲，在练习萨克斯管的过程中，每15—20分钟就需要取下笛头进行自测，以确保演奏的规范性。

11. 练习笛头最终目标是什么？

练习笛头最终目标是要达到嘴部肌肉记忆、气息记忆、听觉记忆，并将三者合一，使得用笛头演奏无论任何强度的长音，演奏者都可以做到平稳，而且每次发音瞬间便可以到达要求的固定音高（每次相差不超十音分）。

(八) 长　音

1. 何时可以开始练习长音?

长音是在演奏者正确完成笛头练习的基础之上进行的后续练习。在演奏者具备了良好的萨克斯管演奏基础并掌握了准确的演奏姿势以后，就能够开始练长音了。

2. 长音练习有什么要求?

长音练习需要演奏者在身体机能允许的时候，尽量持久地演奏圆润饱满的乐音，因此首先要求声音质量要高，其次，要持久，以完成对演奏者呼吸、口型以及手型操控

的练习与预热。

需要注意的是，在长音练习中，起音和吐音是不同的发音方式。在用萨克斯管演奏作品时，开头部分常常使用起音，而非吐音。

3．如何进行长音练习？

长音的练习同样离不开校音器。以中音萨克斯管为例，练习中以中音区 #F 为基准音，初级练习强度为中强，观察校音器，音分保持在正负三，完美练习时能做到音分保持不动。在此基础之上，以半音的距离往高或往低练习每个音符。演奏者要尽量控制和保持嘴部肌肉力量，气息量和气流速度的微妙变化，要保证音量大小一致，做到平稳。当然，由于萨克斯管的结构原因，很难做到所有音符的音准一致，此处演奏者的精力应更多集中于控制平稳和音量大小的一致。

当演奏者可以把中强的长音完美演奏后，接下来需要练习不同强度的长音，还有渐强渐弱的长音。要注意不仅仅保持平稳，还要做到音色的统一协调，无论强吹还是弱吹，或是渐强渐弱，都要做到在校音器的显示中保持指针平稳，

音分变化越小越好。

除此以外,演奏者还需要根据音乐的要求在音色等方面进行单独的长音训练。

（九）音　准

1. 是否使用校音器练习就可以解决音准问题？

校音器可以帮助演奏者进行音准练习，但是想只靠校音器完全解决音准问题是不可能的。大多数时候，萨克斯管的演奏是需要和其他乐器共同配合完成的，所以需要的音准是相对音准。为了追求配合程度的高度一致和完美，不同声部需要的音准可能也是不同的。所以一味脱离实际，追求练习校音器音准是不可取的。

2. 如何训练相对音准？

　　相对于校音器音准的练习，对演奏者而言，更重要的是相对音准的训练。这种练习需要与其他乐器配合，可以利用钢琴弹奏和弦，自己演奏和弦中的某一级音，使得自己的演奏能完全与钢琴的和弦融为一体，并记住此时的演奏状态。或是用可以发出声响的校音器发出固定音高，演奏不同的音符，构建不同的和声音程，并记住它们完全融合在一起时的演奏状态。还可以和演奏萨克斯管的朋友一起配合练习重奏，从而感知音准是否和谐统一。

　　在通过和其他乐器配合练习音准控制力的同时，我们还要根据所使用乐器的特性掌握一些具体的方法来解决音准问题。一般而言，在不影响发音的情况下，当音偏低时，需要加键，增加开口的键位；当音偏高时，需要减少开口按键，从而使音准得到改善。

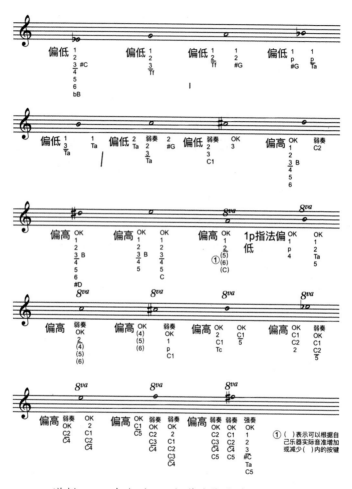

谱例 3-1　中音（Alto）萨克斯音准矫正指法

当演奏中无法通过加减按键改善音准时，演奏者需要通过调整气息和嘴部肌肉力量来改善音准。一般情况下，当音偏高时，演奏者应该增加嘴部肌肉紧张度并且提高气流速度，当音偏低时，演奏者应当放松嘴部紧张程度并减小气流速度。比如：在练习弱奏时，由于振动幅度降低，振动频率变高，音容易偏高。所以在我们练习弱奏时，在气息量减少的情况下，嘴部肌肉力量应稍作放松，同时下巴减少咬合力，在音色不变的情况下微调来保证音准。

(十)听　力

1. 听力能力的分类有哪些?

根据声音来源的不同，可将听力能力分为"由外而内"和"由内而外"两种。"由外而内"是一种辨识耳朵所听到的声音的能力；"由内而外"是一种辨识脑海中的声音辨识并由乐器（包含用嘴巴唱出）表达出来的能力。

听力根据被辨别的对象的不同，可分为辨认"单音音高""音程大小""音阶""和弦""合声声部""和弦进行""节奏"等能力。

听力根据方式的不同，可分为"绝对音感"与"相对音感"两种。

2．"绝对音感"的训练是必须的吗？

"绝对音感"是一类令人惊叹不已的能力。但对于萨克斯管演奏者来说，萨克斯管经常需要与其他乐器合奏，这个时候"相对音感"的训练更为必须。

3．"相对音感"的训练有何意义？

"相对音感"的训练是为了帮助演奏者锻炼辨认音程的大小，从而能识别音阶、和声等。大多数音乐院校均开设了"相对音感"的训练课程。

（十一）音阶练习

1. 什么是音阶练习？

作为经典的西洋乐器，萨克斯管运用的是自然七声音阶。萨克斯管演奏中涉及多种音阶技法，演奏者在日常练习时对这些音阶技法的练习都统一被叫做音阶练习。

2. 音阶练习有什么注意事项？

在进行音阶练习时，演奏者要特别关注舌头与指法的相互配合，二者配合度越高，演奏出的声音越清晰。演奏

者在练习萨克斯管时常常会埋怨吐音速率不够快,其原因便是手指与舌头配合不够。因此在练习时,要注意体会和感受舌尖与指尖每一次动作的配合度,从而提高音阶演奏的清楚度,同时也可以有效提升音阶演奏的速度。与此同时,手指离键不应该太高,从而避免过分疲劳与手指僵硬。

在进行音阶练习时,演奏者也应注意对整体和部分的把握。不论是整本音阶教材练习还是十二个大小调的所有音阶类型的练习,在有限的时间内都很难做到快速有效完成。因此,演奏者一定要在音阶练习时注意有所取舍,如《丑角》里的七连音段落,能够通过 A 大调音阶进行练习;克莱斯顿《奏鸣曲 Op.19》能够通过 $^\flat$A 大调和 $^\flat$D 大调音阶进行练习。除此之外,演奏者还需要进行左手手掌与小拇指操作键盘的专门练习,原因是这两处是初学者容易出现问题的地方,其指位涉及的大小表演音区在萨克斯管乐曲中频次非常少,造成演奏者练习不够。

在进行音阶练习时,演奏者还需要注意音型的选用。萨克斯管通常使用的音阶音型包含连吐音型与节奏型的排列组合。连吐音型在作品诠释方面非常关键。经过连音与吐音的各种排列组合练习可以提前进入演奏状态。

在进行音阶练习时演奏者还需要特别关注音域的对外延伸。对多数演奏者而言,最为普遍的做法是添加 $\sharp f^3$ 的。

普通的音阶教材都把萨克斯管音阶音域设立在 $^{\flat}b$—f^3 之内，让－玛丽·隆代（Jean-Marie Londeix）则把音域向外延伸到了 $^{\sharp}f^3$。因为 $^{\sharp}f^3$ 的添加导致音域延伸，演奏者需要重新调配指法与演奏习惯，因此有一定的难度。演奏者应该依据自身演奏水平与音阶难易度，由简到繁逐渐深入进行练习。演奏者如果能力较强，可在音阶与半音阶练习里适当进行超吹练习，通常由 $^{\sharp}f^3$ 逐步对外延伸半音，分别为"$^{\sharp}f^3$—g^3—a^3—$^{\sharp}a^3$—b^3—c^4"。其中因为 g^3 是萨克斯管超吹的开始音，因此演奏时在 $^{\sharp}f^3$—g^3 应注意连接的指法。

（十二）速度练习

1. 手指对速度练习有什么影响？

手指的活跃度在萨克斯管演奏中扮演非常关键的角色，同时也是体现速度的核心。肌肉紧张、手型不够标准、按压按键力度太大或者抬指太高、两手的大拇指过分用力或担负的实际有效重量过重都会导致演奏者在长时间的演奏中手部酸痛、僵硬，从而影响其他手指的灵活度。在进行手指练习的时候，需要多练习连音与吐音，进行手指练习时，手指要放松，按压按键要积极主动，换指要果断直接，不可以有前后顺序。日常生活中，演奏者也可以按照正确的手型用手指敲击桌子或者其他物品，提升手指活跃度。

手指练习的方法固然非常关键，但是更加需要持续练习，足够熟练才可以灵活运用。

2. 换气对速度练习有什么影响？

在演奏的时候，气息与换气都会干扰乐曲速度。演奏者在换气时需要注意如下几点：① 换气要快而精确，在乐句终止的时候，在很短的时间内迅速换气，任何状况下都不可以占用下一乐句第一个音符的时值；② 根据乐句的长短与力度改变的要求来换气。演奏者要在合适时换气，依据乐句的要求确定换气的多少；③ 宜在乐句终止的时候换气。假设乐句太长，宜在不损害乐句整体性的前提下，寻找音程大跳或者节奏转变时处理换气。

（十三）杂音的处理

1. 萨克斯管演奏过程中容易出现哪些杂音？

古典萨克斯管演奏中对声音最基本的要求是干净且没有杂音。这里的杂音是指我们演奏时容易出现的水声和气声。

2. 如何避免演奏中出现的水声？

在演奏中出现水声的原因有两点：第一是由于吐音时舌头的带动作用把口水吹入到笛头中，使得演奏中出现水声；第二是由于气流速度不够，笛头内少量口水无法跟随

气流排出笛头，从而积累越来越多的口水，产生水声。

为了避免演奏中的水声，演奏者在演奏前应尽量保持口中不要有太多的唾液，并保证笛头内不要有多余的水分，可以采取含住笛头并急速吸气的方法来清理笛头中的水分。在演奏中要注意吐音的时候不要把口水通过舌头带进去，还要保持良好的气流速度从而避免口水的积累。这样基本上可以解决演奏中出现水声的问题。

3. 如何避免演奏中出现的气声？

气声是由于我们在演奏时吹出来的气未能完全转化为声音振动而产生的。

解决这个问题，首先要选择适合演奏者的哨片，太硬的哨片会容易出现气声。其次要掌握合适的气流速度，如果气流速度不够，同样会产生气声。

4. 如何练习对气流速度的把控？

首先拿一张普通尺寸的餐巾纸或纸巾，并将纸巾放在

墙上用两手压住,然后对准纸巾的上半部分吹气,吹气时嘴部肌肉尽量往中间集中,使吹出的气体形成气柱,再松开手,让纸巾依靠气息的力量仍可以固定在墙面上。此时,我们应该用心感受和体会气流压力对纸巾的固定作用,开始调整并尝试用尽量少的气息把纸巾固定在墙面上,并延长纸巾在墙面上停留的时间。初学者练习时,可以减小嘴和纸巾之间的距离以降低训练难度,随着把控能力的提高再去逐渐加长训练距离。

5. 练习对气流速度的把控能力时应避免哪些误区?

练习时切记不要只为了把纸固定在墙上而吹气。练习的目的是为了寻找恰到好处的气流速度,把纸压在墙上,而不是气息量。练习目标是让纸巾在墙上停留的时间越长越好,嘴唇距离纸巾的距离越远越好。这个练习应在所有萨克斯管练习之前完成,每天至少进行十分钟以上,可以最有效地训练演奏者对气流速度的把控。

第四章

萨克斯管演奏技巧解析

(一)循环呼吸

1. 循环呼吸法是什么?

循环呼吸法(Cercullar-Breathing)是经过鼻腔吸气、嘴呼气,引发乐器振动不断产生声音,从而进行演奏的一种呼吸方法。在管乐演奏中,循环呼吸法就是演奏者对乐器展开循环"换气"。要求演奏者激发自身每一个肌肉的运动,并且使其相互合作,进而转变为演奏者自身的呼吸习惯。

2. 应该如何练习循环呼吸法？

演奏者可通过以下方式练习循环呼吸：

（1）将气体储存在口腔里，使用嘴部肌肉向内压缩，促使气体从嘴喷出；注意不要运用到肺部的气，如此一来应当能够简单、舒缓地吹五到六秒；

（2）用鼻子把气吸到肺部；

（3）同时做到（1）和（2）；

（4）吹出吸到肺部的气体；

（5）吹气的时候，一并进行储气，气量够了，再重复（1）的动作并循环往复；

（6）如果练习时感觉上气不接下气，或者有其他不适，要及时停止练习，避免对身体产生伤害。

3. 如何检测自己已经初步学会循环呼吸法？

取一根吸管对着杯子里的水吹气，假如用普通的呼吸方法，在吸气的一两秒钟内，产生的气泡必定间断，则说明没掌握循环呼吸法。假如气泡能够不间断地形成，则模拟出了吹管时气体不间断输出的状态，说明演奏者已经掌

握了循环呼吸法。掌握循环呼吸法不仅是要学会鼻吸口呼同步进行，还要不断练习，确保气流能够平稳持续输出。

4．演奏者在练习循环呼吸法时有哪些注意事项？

（1）首先要熟练掌握腹式呼吸法。不建议还没熟悉腹式呼吸法的初学者学习循环呼吸法，效率很低。

（2）由于使用口腔力量很小，不易控制，因此刚开始练习的时候先进行空口训练。

（3）可以操控口腔力量时，不要用双颊储气，要使用上颚或者下颚，用口腔靠下、下颚往后、靠近喉咙的位置，此位置对音准的影响较小。

（4）吐气时不要一次性把腔内气体都吐净，建议保存过半的气量，不然吸气之后又把肺部的气体吹出，会造成时间间隔，影响与口腔气体的连接。

（5）要充分练习才能衔接好肺部气体与口腔气体的灵活运用。这类似于弹钢琴，若想达到左右手反应的一致性，没有充足练习是不可能的。

（6）可以操控气流后要留心音准与音量的平稳。

5. 如何练习循环呼吸法并在演奏萨克斯管时使用该方法？

（1）演奏者需要将口腔内部充满气体，之后只用口腔里面的气体让乐器产生声音。初始练习时，演奏者会感到难以发声，所以要去找寻振动感，借由这种感觉可以演奏得更长久。

（2）演奏者能够试着经过鼻子吸气，吸气的速度适中，以吸满一个循环为标准。除此之外，在吸气以后，口腔内最好剩余一半以上的气体。

（3）在口腔内还有剩余气体的条件下，演奏者可使用腹式呼吸法把吸进的气体通过肺部排到口腔，来补偿口腔内要求的气量，等到压力稳定就能够使用腹式呼吸法吹出。口腔内部要留有充足的气体，从而避免口腔内气压大作用范围减少，因而没有办法振动哨片而造成声音发送失败。

（4）通常使用腹式呼吸法进行乐器演奏。

（5）在演奏过程中，气体要一分为二来使用：一部分用于振动哨片；一部分保存在口腔内，当气体不足以振动哨片时，就能够用存在口腔里的气体来完成。

（6）经肺排出的气体能够转用口腔呼出。

（二）颤 音

1. 颤音是什么？

优异的自然颤音是一类音高的波动，多种影响作用因素以一定的幅度与速率波动，进而使音乐听起来顺畅柔美、更为悦耳。

颤音是以气息与嘴唇运动的改变，使声音在刹那交替产生而产生的。从音乐实践角度分析来看，颤音就是有规律的上下起伏，其基本特征属性包括两个层面，也就是：颤音的幅度和频次。通常音高是固定的，没有起伏，而颤音音高的表现就是不固定的、有规律的起伏。

2. 在演奏中合理运用颤音有什么意义?

合理使用颤音可以促使旋律更为顺畅,更具有歌唱性。颤音技术在乐曲中的运用非常普遍,对演奏者的演奏技术与心理承受力提出了更高要求。在颤音频次快的时候,通常容易引发紧张、激动与主动的心理情绪特点;频次慢的时候,容易引发平静、安详、忧郁的心理情绪特点。

颤音的主要作用是整体修饰声音,展现出更加规律的跳动效果,从根本上提升音乐作品的表现能力,增强声音本身的波动性。这种波动带来的音乐效果使得演奏层次更加丰富,音乐流动更具色彩。

3. 萨克斯管演奏中颤音有哪些分类?

萨克斯管演奏中的颤音通常划分成两大类:音高颤音与强度颤音。

4. 音高颤音是什么?

音高颤音是经过有规律的转变音高的改变而形成的声

音变化波动。音高颤音最开始是在小提琴上使用的演奏技术。对萨克斯管而言，这类颤音是通过增加与减少音高实现这一技巧的演奏，换言之是经过下颚的轻微松紧改变（就类似是在发"呀—呀—呀—呀"的音）对哨片形成不同压力而形成的。

5．强度颤音是什么？

强度颤音是经过有规律的强弱改变而形成的声音的变化波动。与其他种类的颤音相比，它不需要转变音高，仅经过转变气流的实际具体大小而形成。

6．音高颤音的表现形式有哪些？

（1）窄颤音：人耳难以察觉，是声音内在的组成运用部分，不显著，仅仅是发挥了装饰声音的作用。

（2）宽颤音：比窄颤音更清楚、优美，比较合适紧张的、可靠的、充满热情动力的强力度演奏的乐句。

7. 强度颤音的表现形式有哪些？

（1）喉式颤音：由小舌与喉部的肌肉收缩作用动作，促使气流形成改变而产生的颤音，这类颤音一般被称为"喉颤"。

（2）腹式颤音：经过腹部肌肉的收缩作用动作使横膈膜在胸、腹腔相互之间上下运动（相似于发"唬—唬—唬—唬"的音）进而转变气流的强弱而产生的颤音，这类颤音被称为"腹颤"。这一技巧难度巨大，需要演奏者有深厚的音乐功底，缺点是难以精确操控，因此实际演奏时使用较少。

8. 演奏音高颤音时有哪些注意事项？

（1）演奏音高颤音的时候，演奏者需要注意，在整个演奏过程中颌压力的大小。如果压力过小，自然颤音的律动就不会非常明显，如果压力太大，颤音的律动犹如切断的音符一样。音高改变的幅度不应该过于明显，要在半音之内，这要求下颌对笛头增加的压力要适度。

（2）根据萨克斯管的泛音列系统和两个泛音孔的具

体位置，萨克斯管演奏时音区可分为低表演音区和中表演音区、高表演音区、超高表演音区。低表演音区属于基音，中表演音区属于基音之上的第1列泛音，高表演音区属于第2列泛音，超高表演音区属于人工泛音。在不同音区想要演奏出统一的颤音音色，演奏者下颌咬合压力的幅度应有差别，需要表演者进行调色。

9. 音高颤音应该怎么进行练习？

（1）在维持准确口型的要求下，下颚垂直自然地向上、向下来回移动，类似在发"呀—呀—呀—呀"的音。

（2）将节拍器调到每分钟72拍的速率，依次根据每一拍动两次、三次、四次、五次的模式来演奏一个长音。

（3）将节拍器调到每分钟72拍的速率，分别根据每一拍变化波动三、四、五次的模式交替转换演奏每一拍。练习时，一定要将每一拍的颤动数目均匀地填满整个拍子，在注意速度的同时不要忘记颤音的起伏变化。

在掌握了以上练习内容之后，下颚四周有关的肌肉组织会灵活又听话，之后演奏者就会演奏出理想的颤音了。

10. 颤音有什么颤动规律?

颤音颤动的频次是有规律的,可分为两大类:匀速颤动的频次与呈有规律改变的频次。

(1) 匀速颤动的频次:① 慢速颤动的自然颤音,每一秒颤动 4 次左右;② 迅速颤动的自然颤音,每一秒颤动 6 次左右,更有甚者能够实现 7 次。匀速颤动的颤音通常使用在时值较长的音符上。通常而言,在时值为一拍或两拍的音符上会非常多地使用匀速颤动的颤音。古典萨克斯管乐曲里,颤音颤动频次与幅度比较平均统一。

(2) 呈有规律改变的频次:① 由慢颤到快颤的自然颤音,颤动时的频次改变是一个渐进的过程,稳定并且有规律,这类自然颤音通常使用在时值非常长的音符上;② 由快颤到慢颤的自然颤音,颤动时的改变一样是渐进的过程。

11. 不同颤动规律的颤音有什么表现效果?

在时值较长的音符上,匀速颤动的自颤音使用得更多一些。它能够极大提升乐曲的层次感,修饰较平凡的乐句,

使乐句不会表现得那么僵硬，这尤其在古典萨克斯管演奏时用到；在时值非常长的音符上，增加由慢速颤动到迅速颤动的颤音使用，能够表现出宽广的音乐形象。

颤音的频次如使用得当，就会获得波浪形的音乐效果，促使音乐"微笑"着流动，使音乐更为优美动听，增强作品的艺术感染力。

12. 颤音的幅度是什么？

颤音在颤动的时候会形成音高的起伏，这类起伏被叫做颤音的幅度。演奏者能够通过音乐听觉明显感受到自然颤音的幅度。

13. 颤音幅度的变化有什么意义？

颤音幅度的改变可令音乐表现得丰富、生动、更具戏剧性。随着音乐情绪的逐渐深入，颤音的幅度会逐步增加，配合萨克斯管的共鸣，音量的提升，将进一步烘托音乐情绪。科学合理使用颤音的幅度可以更好提高音乐表现力，尤其

是在乐曲高潮部分，大作用范围的自然颤音能够烘托激动的心理情绪。

14. 练习颤音时容易出现哪些问题？

（1）节奏不稳。许多演奏者在练习长音时所演奏出的颤音是非常好的，然而应用到乐曲里就非常容易产生节奏不准的问题。这通常由两个原因导致：一是由于初学者对颤音的节奏感较弱。通常要用到颤音的音的时值都比较长，因此当演奏到这一音符的时候，就一味地想着怎么将颤音演奏好，而忽略了对节拍的真实感觉；二是演奏者在演奏却发觉自己演奏的颤音幅度还没转回到原音，所以没有好办法追赶上原速的节奏。

（2）振动幅度不平均。颤音的振动幅度不平均是常见的问题。如果想要演奏相同的颤音振动幅度，对演奏者而言难度很高，不易操控。

（3）振动频次不平均。颤音振动频次不平均体现为震动频次有快有慢，强弱操控不准确。

总之，颤音的规律是：在从弱到强的乐段中，颤音是从无到有，从慢到快，从小到大的。

15. 如何解决练习颤音时容易出现的问题?

(1) 针对节奏不稳的练习,要从慢开始练。一要操控住自己演奏出来的颤音幅度与节拍的稳定。练习一段时间之后,演奏者可以适当加快速度,并在娴熟后在其他速率的拍子上展开练习。这样练习的目的是让演奏者在任何节奏下均能清晰演奏乐曲的拍子。

(2) 针对震动幅度不平均,练习时,演奏者要注意颤音的幅度不要过大,最好控制在半音的五分之三以内。需要关注音的振动变化波动,感受演奏出来的颤音变化波动是否平均。

(3) 针对振动频次不平均,练习时,演奏者一定要从慢速开始练习,等基本上把握了音高颤音的基本要领之后,下唇的动作要稍稍加快。

(三)吐 音

1. 吐音是什么？

吐音是萨克斯管演奏的一项重要技术。从艺术美学角度分析，吐音技术是音乐叙述角度中的一种表达方式。从专业技术角度分析，吐音的演奏只为了表现音乐分句的多元性。也就是说，为了体现音乐形象和表达的多元性，吐音是不可缺少的技术手段。

2. 吐音有哪几种？

根据发音方法的不同，吐音可分为四类：气吐法、连吐法、断吐法与双吐法。

3. 什么是气吐法？

气吐法是指在萨克斯管演奏里经常使用到的"夫"这类音节的口型。它是最常见的一种吐音。

4. 吐音练习中有哪些常见问题？

在进行吐音练习时，演奏者的舌头和哨片的触碰面积太大，时间过久，使得哨片不能较好地振动，无法发送声音。一些初学者常常会错误地将吐音当成简单的经过气体出声，而忽视了舌头的关键作用。如果舌头触及哨片太多，发送的声音硬且没有弹性。这是在练习吐音时最容易产生的问题。

5. 如何处理吐音练习中的常见问题?

演奏者在练习萨克斯管时,不单单要落实好少含笛头的原则,与此同时上齿还需要尽可能和笛头的前部靠近,下齿维持最放松的状态,避免单纯地只用气息去支撑并促使管体发声的习惯。刚开始时,先进行最慢速的练习,之后逐步练习舌头在不同位置的演奏,提升自身的吐音发音技能,提升演奏水平。

6. 什么是连吐法?

连吐法是指在萨克斯管演奏里经常使用到的"突"这类音节的口型,这类吐音技能常应用在速度较快或者吐音非常多的乐曲时。这类吐音技能对萨克斯管演奏技术的要求非常高,要求演奏者具有扎实的演奏功底。

7. 连吐有哪些形式?

连吐的差异排列组合在一定的节拍中会构成不同的连

吐形式。连吐的不同组合形式共有八种，分别是：① 全连；② 全吐；③ 三连一吐；④ 一吐三连；⑤ 两连两吐；⑥ 两吐两连；⑦ 一吐一连一吐；⑧ 两连；如谱例：

谱例 4-1　练习

8．连吐法练习中有哪些常见问题？

对初学者而言，在演奏里使用连吐法时，因为是用舌尖联动了整个舌头，不单单延缓了声音的速率，还容易使发送的吐音不干净利落、不清楚顺畅，使声音显得拖泥带水。连吐法的目的是使发出的声音干净、利索、饱满，而且使音和音之间一致。如果在练习连吐法时使用"丢"或者"哦"的音节口型，就容易导致萨克斯管发出刺耳的声音。

9．如何处理连吐法练习中的常见问题？

连吐法对演奏者舌尖迅速反应的能力要求较高，所以

需要演奏者充分关注舌尖反应能力的练习。吐音时，控制舌尖迅速敲打哨片的前部，与此同时保证发出的所有音节要清楚、干净、饱满而且富有弹性，尽可能使萨克斯管发送"突"的音节。在最初练习时要慢，随着演奏水平的持续提升，逐渐加快练习时候的演奏速率。

10．什么是断吐法？

断吐法是指在萨克斯演奏里，经常使用到的"突"或者"嘟"这两大类音节的口型。它是一类较难的演奏技能，与连吐法类似，常应用在演奏吐音非常多的乐曲里。

11．断吐法练习中有哪些常见问题？

断吐法与连吐法相似，初学者常会将二者混淆。因此在练习这类断吐法时，需要了解断吐仅仅是在一定的听觉作用效果上感觉一个音和另一个音是切断的，但在演奏的过程中，只是使用舌头的活动来控制口腔到管内部的气流，这就是断吐法的本质。

12. 如何处理断吐法练习中的常见问题？

在练习断吐法时，演奏者怎样保持音断气连状态的持续非常关键。断吐体现在听觉上是一个音通过另一个音切断的感觉。在演奏实践中，是演奏者在表演过程中高效、全面、大力使用舌头展开活动，持续把握口腔到管内的气流，使吹出的气息可以持续的状态。

13. 练习吐音前需要做好哪些准备工作？

演奏者在进行吐音练习前，应做好这些准备工作：

（1）全面、深入地了解和掌握吐音的基本原理，确定科学、高效的练习计划；

（2）学会分组练习，一般是以十六音符为一组的四组练习，并不断对音色进行调整。

（3）分清连音和吐音的不同。从八度开始进行练习，分清连音和吐音的不同音乐表现；

（4）演奏者应全面、深入地了解和掌握吐音，认识到吐音不单单是只用舌头，从而更好地理解吐音演奏的音乐表现力。

14. 如何不使用乐器进行吐音练习？

不使用乐器开展吐音练习的时候，用唱的模式去练习舌头的动作。常用的音阶是"du""di""tu""ti"。运用前两个音节的时候，舌头的动作比较软，运用后两个音节的时候，舌头的动作比较硬。前两个音节里，运用"du"音节的时候，口型的真实感觉是"o"的真实感觉，运用"di"音的时候，口型的真实感觉是"e"的真实感觉，后两个音节也跟前两个音节的真实感觉是相同的。使用上述音节发音的时候，吹奏表演者把握准确起音法的核心实质就比在一般条件里的吐舌速率快得多。建议用"du"音节，它的好处是，口型与口腔展开"o"的真实感觉满足当代的口型需求，舌头的动作比较软，是最靠近自然分布作用状态下用着得劲的音节，实现舌头动作轻松、快捷、简单自如的主要目的就可以。练习舌头的动作时，舌部一定要维持平稳松动，只让舌头去动，如持续唱"du""du"……的音节来练习并感受舌尖的动作。

15. 如何使用乐器进行吐音练习？

（1）使用乐器开展吐音练习的时候，舌头的具体作

用位置发生改变。为含住笛头，口腔内要被笛头占有一些。因此如果这个时候用舌尖触碰哨片顶端，需要将舌头往后缩才行。然而在练习过程里不可以想着舌头要往后缩，只要舌尖能遇到哨片的顶端就可以了，在这一过程里，舌头就会自然地往后缩了，过程里不要有任何口型、口腔与喉部的变化。舌头要放平，不可以拱起来，舌头与喉部要维持松弛自然的分布作用状态；

（2）用舌尖触碰哨片顶端的时候，舌尖触及哨片的实际有效作用面积要小，维持舌尖和哨片之间的最短距离。舌尖伸向哨片与离开哨片的速率要快并且轻。舌头动作的真实感觉不是吐，而是收。吐音开始以前，舌头位于触及哨片顶端的分布作用状态，之后气压先到位，舌头快速把气流切断，发送断音。舌尖离开哨片的速率愈快，吐音就愈有全面爆发性并且更清楚。但是最为关键的仍然是长期一直维持不中断的气流与气压，用气息协助舌头的动作。吐音时"想气息不想舌头"的原理是具备一定合理性的。

（3）练习吐音的时候，首先要有准确的口型与姿势，准确地应用气息。先练习舌头的动作，后练习舌头的高效作用结合。初始练习里最常用吹长音的模式，在声音饱满的长音里用舌尖轻巧迅速地去碰哨片顶端，舌根一定要平稳不动，不可以有任何气流和声音改变。舌头的动作从慢

速开始练习到迅速，在从最低音C开始到最大音C之间的所有音上做练习，最后实现轻松、快捷、简单自如的主要目的。吐音专业应用技术有许多。各种吐音专业应用技术有不同的吐音作用效果，多种各种吐音法，其特征是舌头作用功能强度的差异。音的作用功能强度需求愈小，起音就要求更软，舌头要轻且松弛，不然就完全相反。但是做十分剧烈的吐音的时候，舌头也不应当过分紧张。因为萨克斯管应用的波姆式按键体系，在练习里会伴随着升降号的增加，手指操控管理的复杂性也随之加大，应用各种调式音阶练习时，提升吐音专业应用技术是针对舌头与手指协调管理水平的主要途径。

（4）舌指的相互作用配合。在吐音专业应用技术中，舌指配合是最难把握的一个作业控制环节。练习舌指配合的时候，舌头的真实感觉与动作跟前面讲的吐音模式类似，但是手指的动作要经过练习音阶做到干净利落、平衡平均，手指和舌头相互之间要求有准确的协调相互配合。为了保障舌指配合作业的作用效果，应该运用精确的指法专业应用技术，在一个音符并未发音前的实际有效间隙里用手指按一下或者抬起手键子的模式来实现。舌头并未离开哨片时，将键子在发送声音以前按一下或者抬起。对发送声音的音符而言，手指的动作就类似是切分音似地在两个音相

互之间运动。在运用此模式练习的时候,手指的动作应当是准确与从容的。开始的时候,使用慢速练习容易把握并且可以树立自信心。

16. 什么是双吐法?

双吐法从演奏技法而言就是单吐音技法的延伸,演奏者只有全面掌控单吐音技法,才能够以单吐音为基础学习使用双吐音。双吐音练习中可使用"Du—Gu"的音节。在练习时,从用气方式层面,不可以过分被动、懒散,要积极主动进行用气练习,并选用稍稍偏软的哨片,不可以因为双吐发音而影响气息的流通运转。

17. 双吐法练习中有哪些常见问题?

演奏者要想区分双吐和单吐的不同,就需要准确掌握双吐音的技术。现如今的演奏家经常运用的两大类双吐音演奏方法是利用舌头阻拦哨片振动(也就是"舌断音")与咽部截断气流也就是"气断音"展开来回的交替。想要

较完美地实现双吐就需要娴熟地把握这两大类起音的方法。气断音的练习整体上是咽部操控水平的练习，和舌断音的练习差别非常大。舌断音是发"突"音，而气断音需要发"库"音。

18. 如何处理双吐法练习中的常见问题？

双吐和单吐二者之间有巨大的不同。双吐法能够经过舌头对哨片展开阻拦，把振动与咽部的气流展开截断，娴熟地实现气息之间的来回交替。娴熟把握双吐法，就需要能灵活多样运用单吐法。气断音的练习一般是经过对咽部的操控来实现的，要求演奏者在练习里发送差别非常大的声音，从而实现双吐的演奏技法。

（四）弹　舌

1. 弹舌是什么？

"弹舌"又被称为"Slap Tongue"。在早期萨克斯管作品中较少使用。浪漫主义时期以后，作曲家在作曲时运用了大量新的作曲方法，弹舌技巧也被大量运用到音乐作品中。弹舌是指舌头部分与哨片之间没有气流将二者吸附在一起，而通过瞬间的舌头下拉力量来产生声音。

2. 弹舌技巧的发音原理是什么？

弹舌技巧的发音原理主要是，通过气流急促地冲击，把原本紧贴在一起的舌头和哨片分开，产生一种近似于小军鼓敲击的声音，这个敲击的音响就是萨克斯管演奏中的弹舌音。如果要求演奏出音高，还需要演奏者在哨片和笛头拍击的过程里把一定量的气流吹入笛头，通过各种指法来使萨克斯管发出各种音高。为了避开舌头受伤，在练习时每一次不可持续过长时间。弹舌的发声更需要气息和舌头的配合，所以舌头的训练尤为重要。

3. 弹舌有哪些种类？

有两种不同的弹舌，它们分别是无音高弹舌（Unpitched Slap）和准弹舌（quasi slap）。这两种弹舌在定义和演奏上都存在非常大的区别。

（1）无音高弹舌。作曲家希望演奏者去模仿低音鼓，关注如何才能使演奏的声响更大且与其他音型片段形成更好的衔接。由于这种弹舌发力力度较大，同时需要做出的动作形态比较繁琐，动作幅度也较大，所以在有片段衔接，

特别是和正常音型衔接时会有极大的困难，在演奏方式上面不好转换。

（2）准弹舌。它是一种近似于吐音的弹舌，模仿指弹吉他短促而富有表现力的拨弦的音乐效果。这是最常见也是最简单的一种弹舌。

4．如何练习弹舌？

（1）舌头练习。在进行弹舌练习时，演奏者可不必急于组装乐器，而是应该先进行舌头演奏的练习。练习时要使舌头与哨片触碰部分产生真空状态，舌头前部需要做成一个凹槽状，并用舌头朝下拉，发送"哒哒"的声音。练习的时候速度要慢，经过长久的练习，就可以自然而然地进行弹舌头。

（2）哨片练习。演奏者在找到真空状态后，可以取一个哨片，把哨片放在舌头上面，让哨片与舌头形成一种真空的状态，牢牢地将哨片吸住。随后用手上下拉哨片，看能否把哨片拉动。如果拉得动，则证明舌头没有把哨片吸住，哨片与舌头之间并未形成真空状态，上一步练习未达标；如果有一些阻力来抵挡你下拉哨片，则证明哨片与

舌头之间已经开始逐渐形成真空状态。刚开始弹舌速度会比较慢，但是以这样的方式不断地练习，使哨片与舌头之间形成越来越强的真空状态，阻力越来越大，弹舌练习也会越来越有效，弹出来的声音会越来越大，弹舌速度也会随之加快。

（3）笛头练习。最好用上低音萨克斯管进行笛头的练习，因为上低音萨克斯管的笛头比较大，相对较容易发声，所以用它来练习是最好的选择。练习时，演奏者要切记是吹出来而不是吸出来的声音。在吹奏出本音的同时，运用舌头吸附哨片立刻往下拉，这样才会听到两个清晰的声音同时奏出，即本音的音高和"哪"的声响同时奏出。

5．练习弹舌时容易出现哪些误区？

演奏者在练习时应该注意的是，要把准弹舌当作吐音去练习。准弹舌与传统意义上的弹舌在练习和演奏上的区别在于，演奏时不应该出现直接的吸附动作，应基本与吐音运动轨迹保持一致。此外，演奏准弹舌时要求演奏者按照谱面中标记的音高位置进行演奏。如果按照传统意义上的弹舌技法直接去吸附下拉哨片，演奏者是没有办法做到

边演奏弹舌的声效并同时往乐器里送气产生音高的,所以不但不能有好的效果,速度也无法达到一定的要求。因为在吸附下拉的过程中会有附加的口腔动作,在演奏时应该发"突"或"特"的音节,总之与正常吐音的演奏方式基本保持一致。不过需要注意的是,练习时所产生的气流不能让乐器正常发声,能分辨出音高即可。另外需要特别注意的一点是,速度越快,口腔越应该保持放松状态,如果过度压缩口腔,反而不能起到好的效果。

在口型方面,演奏者含笛头的位置应该尽量和正常演奏时的口型位置相同,不能因为练习弹舌而过多或过少地在含笛头的位置上花费太多时间,并不要通过抬高下巴和笛头迫使哨片和舌头的接触面积和角度发生改变,或者压低笛头去寻找位置。或许这样的做法可以短暂地提升速度,使演奏变得轻松,但是长久看来不是一个科学的做法,可能还会使演奏时与其他音乐片段在转换上出现困难。部分演奏者误以为舌头与哨片的接触面积越大越容易产生弹舌或者弹舌力量是通过腹部力量来达到的,其实这也是错误的。演奏弹舌时,舌头的前半部分吸附作用在哨片上就可以阻绝腹部和口腔之间的气流,口腔内使用一刹那和舌头脱离的作用力量发"踏"音。此外,在迅速演奏弹舌的时候,演奏者需要特别注意尽可能降低舌头和哨片触碰的实际有

效作用面积，不需要刻意把每一个音符的弹舌做得尤其清楚。迅速演奏的时候，只需要将弹舌操控得更轻巧就可以提升演奏速率。

（五）滑　　音

1. 滑音是什么？

萨克斯管的滑音作为演奏技巧，是指通过气息、嘴部肌肉紧张程度和手指的相互配合来实现声音由低到高或由高到低的流畅变化，其核心要求是圆滑自然。

2. 滑音技术的掌握有哪些要领？

滑音的技术要领是在演奏者不转变基本口型的情况下，依赖气息操控与下唇、哨片有机地调配形成的一类独

特的音效，多用于仿照人与多种动物的鸣叫、大自然的多种声音。

3. 滑音有哪些分类？

根据不同的演奏方法，滑音可分为气滑音、指滑音和气滑音与指滑音相配合的结合滑音三种。根据音高变化状态，滑音可分为上滑音和下滑音。

4. 什么是气滑音？

气滑音是通过气息主导，配合嘴部肌肉与喉咙状态造成音高滑动的演奏技巧。气滑音常用于音程较小的上滑音，因演奏时喉头位置靠下，故无法演奏上滑音。爵士乐中较多用到气滑音。

5. 什么是指滑音？

指滑音又被称为装饰滑音，这类滑音靠指法应用半音或者全音音阶迅速地上行或者下行演奏完成的。指滑音一般应用在实际有效跨度比较多的音程之间，单独使用时多作为装饰音。

6. 什么是气滑音与指滑音相配合的结合滑音？

气滑音与指滑音相配合的结合滑音是指演奏者在演奏滑音时同时利用气滑音技术和指滑音技术，这种结合滑音在古典音乐演奏中最常用到。对待音程较小的滑音，可以仅通过气滑音技术实现。演奏中遇到的滑音更多需要气滑音和指滑音配合完成，指滑音技术为"骨"——保证音高跨度的实现，气滑音技术为"肉"——保证音高跨度衔接变化更自然流畅，从而使滑音整体呈现出圆滑标准的状态。

7. 演奏滑音时如何控制口型?

演奏滑音时口型的控制即为对嘴部肌肉紧张程度的操控,实质是经过嘴部肌肉的松紧来转变哨片风口部位的大小。滑音演奏时口型的操控模式是:上滑音是从放松口型转化为正常口型,实现音高由小于正常音到正常音的转变过程;下降音和它完全相反,是从正常口型到放松口型,音高由正常音到小于正常音的转化变程。

8. 演奏滑音时如何控制风口?

演奏滑音时对风口部位的操控其实质是对哨片与笛头相互之间吹口有效实际距离的操控。这是操控音高与音量大小的重点:风口部位愈大,音高愈低,音量愈大;风口部位愈小,音高越高,音量愈小。风口部位的操控是通过演奏者口型的肌肉紧张度来完成的。在演奏上滑音的时候,风口部位是从大到小的过程,在演奏下降音时,风口部位则是从小到大的过程。

9. 演奏滑音时如何控制哨片振动面积?

演奏滑音的时候,对哨片振动实际作用面积的操控同时也是影响音高的因素之一。一般来说,振动实际作用面积愈大则音高愈低,相反则音高越高。演奏上滑音的时候,哨片振动实际有效作用面积是从大到小的过程,演奏下降音时是从小到大的过程。

(六)替代指法

1. 替代指法是什么?

替代指法指管乐器的非标准指法,也就是在传统的按键指法之外,演奏同样的音所使用的组合型按键指法。演奏同样的音会出现多种替代指法,使用哪一种替代指法或什么时候使用替代指法,就需要演奏者视所演奏乐曲的具体情况而定了,原则就是使演奏变得更加便捷。

在萨克斯管演奏的过程中,往往会遇到在一些乐句中,使用传统指法演奏不顺畅、音与音之间的转换很慢、容易吹出多余音等情况。出现这些情况的原因是演奏时手指的跨度距离很远,导致手指回来不及时。此时就需要演奏者

使用替代指法进行演奏,这既缩短了手指运动的距离,也大大提高了演奏时音乐的连贯性。

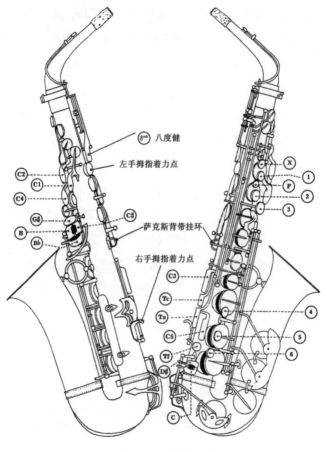

图 4-1 指法图表

2. 替代指法有什么作用？

替代指法不仅能够与普通指法交替运用，还可替代普通指法实现无法演奏或者不可以演奏的快速乐段。例如，在谱例4-2的第1小节出现了♭B音，如果使用传统的1+2+Ta键进行演奏的话，那么和第三个音g的连接中间可能就会演奏出多余的音。这里就需要使用替代指法来进行演奏。1+P键是♭B音的替代指法，使用这一替代指法就会避免多音的出现，十分便捷。谱例第4小节，同样出现♭B音，如果还是继续使用替代指法1+P键进行演奏的话，可能就不像之前第1小节中演奏得那么便捷了，前后是同样的C音，从C音演奏到♭B使用替代指法是可以的，但是从♭B音演奏到C音，使用替代指法就会不方便，需要食指和中指来回切换，所以相比较而言，♭B音传统指法1+2+Ta键就会显得方便很多。

谱例 4-2 《萨克斯管奏鸣曲》片断

除此之外，复杂的普通指法在迅速运键的时候还会在演奏时发出"噼里啪啦"的按键声音，影响音乐表现力，不利于艺术作品美学表达。

替换指法除以上作用外，也能起到在转变旋律展开时表现独特音效的作用。人们在一些音乐作品里听到萨克斯管仿照人"咯咯"大笑、打"哈哈"等音响作用效果，以及一些微分音的演奏就是通过替代指法与普通指法交替运用来实现的。

(七)基音和泛音

1. 什么是基音和泛音?

自然界中的声音,不管是乐音或者是噪声,都不是由一个频次的音组成的。同样,乐器发送出的声音,通常都不会只包含一个频次,它可被视为多种不同频次音的叠加处理。声音的振荡波形具备工作周期性,所以声音可分解成多种不同频次音的有规律的叠加处理。基音就是一个声音里基本频次的音,同时也是人们最容易听见的音。泛音就是除了基本频次外其他频次的音,上述额外附加的频次是基础频次的倍数。基础频次即基音,确定了这一乐音的音高。而那些"额外附加的频次"就是泛音,它们以一定

的规律排布标准序列,也叫泛音音列。

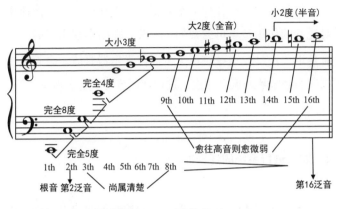

谱例 4-3　泛音音列

2. 泛音状态下如何演奏超高音?

在演奏萨克斯管的时候,当音逐渐模糊,甚至消失的时候,就会有一个比基音音高更高的音。假设将这种演奏方法进一步加强,就成为了超高音的演奏方法。

3. 气息对泛音有什么影响?

气息对泛音的作用通常表现在气流速率上。气流速率对泛音的作用是不可忽视的，尤其是在演奏超高音时，气流是迅速还是慢速经过笛头全面进入乐器管体，会直接干扰影响到哨片的振动频次，进而使泛音形成显著改变。

4. 如何进行系统的泛音训练?

泛音练习不仅要求演奏者学习控制如何演奏泛音，更对演奏者口腔内部调整及气息控制的能力提出了要求。演奏者在进行泛音训练时不要用舌头发音，而要采用气息冲击哨片的方法进行发音，同时需要配合校音器来确认基础音和泛音之间的音准和音色，循序渐进、由慢至快地逐个进行，以确保练习的科学性和有效性。

演奏所有泛音的时候，需要对照真实音高指法对应演奏，感受怎样使用演奏泛音时候的喉咙状态与气息分布作用状态去演奏正常音域的音。

（1）在进行第一泛音练习时，速度应控制在以四分音符为一拍，每分钟60拍左右，用四拍长音先吹奏低音区

的 G 音，再用同样指法（不加按 8 度键）演奏四拍高八度的 G 音。成功之后，对 F、E、D、C 音做同样练习。在一开始时，演奏出第一泛音可能比较困难，建议演奏前尽量想象出下一个准备演奏的音高，结合高音区指法和低音区指法交替练习，这样会有帮助。完成从 G 到 C 音的练习之后，用两拍一个音的方式，熟练演奏 G—C 的下行半音阶与上行半音阶。演奏过程当中，尽量感受舌根的高低位置以及喉咙的运动方式。

（2）在进行第二泛音练习时，可以由演奏表演基本音开始，之后演奏表演练习的泛音，接下来用普通指法演奏表演同一个音。演奏泛音与演奏普通指法形成的音，重复交替练习，在普通指法上练习关键的、内在的喉部调节控制，进而使其音高、音色与音质尽量和泛音靠近并且相配套，最终从泛音转到基本音上。

（3）在进行第三泛音及以上的泛音练习时会比之前困难许多，因此在演奏的时候需要保持足够的耐心。练习时，分别使用第三线的 ♭B，低音区的 ♭E 和 ♭B 音演奏上加二间的 ♭B。之后，对 B / E / B，C / F / C，♯C / ♯F / ♯C 做相同练习。演奏过程中可以先使用一般指法，再过渡到泛音指法，并在交换指法之前，匹配音色与音准。当第一到第三泛音都能顺利演奏之后，演奏者除了可以进行更高的泛音练习外，

还可以尝试混合使用不同的泛音来演奏音阶。

把自然的、普通的指法和泛音相配套是最为关键的练习，并有助于真实演奏。练习时由演奏基本音开始，之后演奏练习过的泛音，接下来用普通指法演奏同一个音，如此重复交替练习，最终从泛音转到基本音上。练习时尽可能去感受喉部每一个运动。它是一类身体的真实感觉，演奏者一定要牢记这种感觉，并且能把它运用到真实的演奏中。

5. 如何进行自然泛音听辨训练？

通常情况下，自然泛音听辨训练从小字三组 G 音开始练习，这样能够使演奏者对高音依次逐步形成敏锐度，与此同时还要注意假设能够吹出超高音，还不可以立刻做到拉长音符时间长度，要在充分保障听辨的精确性以后才可以拉长。

6. 如何解决泛音训练中的常见问题？

（1）难以发音。练习时应尽可能放松嘴唇的肌肉力度，

嘴唇过紧是声音发不出的根本原因。除了调整嘴部肌肉紧张程度，还可以选择能够开启或关闭其他关键的起到控制超吹作用的键位来帮助和支持发音，不断尝试，直到能够容易吹出的时候，手指再停止在这能够帮助和支持的作用键位进行操控，用正常的模式吹出。例如在演奏泛音4音时，如果能够稍稍开启低音C控制键位，就能够较为容易吹出4音。假设演奏B音的时候，如果能够稍稍开启D控制键位就能够帮助和支持发音……以此类推发现帮助和支持控制键位。10—16的音高是无法演奏出的，它们仅仅是原理上的音高。

（2）音高不够。对喉咙的操控与运用是演奏萨克斯管的灵魂所在。在正常使用萨克斯管演奏的时候，本质上是喉咙歌唱的一种延伸，是声音的持续。音高用乐器表达出的过程如同歌唱一样，用这种演唱的状态配合放松的嘴唇、正确的口型去演奏乐器。

（3）音准不对。泛音的音准是随嘴部肌肉紧张程度、气流实际有效流速而改变的。泛音的每一个音都使用各种嘴部分布作用状态与气流来操控。在演奏前，大脑中想到所要吹的音的音高，嘴部肌肉用力，同时加急气流，把乐器吹响。假设吹出的不是准确的音，要不断调整嘴部肌肉紧张程度和气息流速反复进行试验，直到吹出要吹的音为止。

(八)超　　吹

1. 萨克斯管超吹是什么？

"超吹"是指超高音吹奏。萨克斯管由一套波姆按键系统构成，这些按键的不同搭配使得萨克斯管能够演奏出不同的音高。目前在 $^\flat$E 中音萨克斯管通过按键达到的最高音高为 $^\sharp F^3$，但只有两个半八度构成的音域是远远不够的，它严重限制了萨克斯管作品的进一步创作与发展。为使萨克斯管能演奏超高音，演奏艺术家们持续进行实验，发现经过排列组合萨克斯管的按键、口风、气息与嘴部力量后，可以强行将声音从萨克斯管里"挤"出来。至此，超高音吹奏表演随之形成，又被称为"超吹"。

通常，中音萨克斯管的超高音起始音为 G^3，在高音萨克斯管上，超吹技法可以使音域扩大至六度，在中音、次中音、上低音萨克斯管中，超吹技法可以将音域扩大到高一个八度的 G^4 甚至更高。这使得萨克斯管的音域成功扩展至三个半至四个八度，甚至有更高的上升空间。超吹技法的发展，不仅扩展了萨克斯管音域，丰富了音色，还为演奏家演奏更多移植作品提供了演奏的可能性，并给予了作曲家更大的萨克斯管作品创作空间，有力推动了萨克斯管演奏事业的发展。

2. 萨克斯管超高音是什么？

针对萨克斯管超高音演奏分析来看，其本质是扩展萨克斯管的正常音域，因此可以把超高音理解为超过了自然音域的音，不在自然泛音的范围，属于人力泛音。在演奏萨克斯管的过程中 16 个泛音，但是在实际演奏中只会用 3 到 4 个。

3. 萨克斯管超吹需要掌握哪些技巧？

（1）具有较高的笛头操控水平；

（2）具有规范的口型；

（3）具有较强的音高听辨水平；

（4）具有优异的气息操控水平；

（5）练就娴熟的超高音指法；

（6）具有灵活多样的口型、气息、能力、指法之间的合作。

4. 如何进行超吹六度练习？

由于萨克斯管圆锥形的管体设计，它的泛音并不能如同泛音序列那样完美排列，尤其是 A 以上的音，除非刻意去控制音准，否则第二泛音会在第一泛音的音准上逐渐从纯五度偏高至大六度，即"超吹六度"。超高音的练习者可以利用这个特性，把上加三间的 D、♯D、E、F 和 ♯F 超吹成为高六度的超高音 B、C、♯C、D、♯D。

5. 如何进行音控练习？

超高音域的成功演奏取决于演奏者是否能够意识到并微妙地控制自己的喉部和声带。演奏者可以通过演奏萨克斯管最高音 F 来练习"音控"的技巧：首先演奏 F 音，之后在不改变指法的前提下，将音高降低半音来演奏出 E 音，演奏成功后，尝试以相同指法去演奏至更低的 C 音。这个练习的重点在于控制演奏者口腔内部的变化，对于许多已经习惯固化喉部位置的演奏者来说，这个练习将非常困难，需要持之以恒的毅力才能做出改变。

6. 如何用通过笛头练习超高音？

练习演奏超高音前，可以先使用笛头练习口腔、舌头和嘴唇的控制。一个完全掌握超高音演奏的演奏者能够用笛头演奏出一个八度的音域（小字 2 组的 c 至小字 3 组的 c）。在笛头练习中讲到，在正常情况下吹奏笛头发出的音高是小字 2 组的 a 到小字 3 组 c（不同笛头音高不同），当从高音向低音演奏笛头时舌头应该是平行向口腔后移，喉咙轻微扩张并稍微往下压喉结，从低音到高音则相反。如果已经可以

用笛头演奏出一个完整的八度音阶，接下来可以进行例如三度模进，或四度，或五度的练习，也可以从最高音慢慢的滑到最底音，或相反。最后可以尝试着用笛头演奏一些小曲子，例如《小星星》、《威尼斯狂欢节》的主题部分等来增强笛头的控制能力，从而有效地帮助掌握超高音的演奏方法。

7. 气息对萨克斯管超吹有什么影响？

气息是影响萨克斯管超吹的主要因素，许多萨克斯管演奏名家都有高超的超高音表演技术，他们对气息的运用与操控方法也不完全一致。但是整体而言，超高音都是通过一定强度的气息来冲击哨片发音的。针对气息的重复探索与练习，演奏者可以全面、深入地了解和掌握笛头的反射板角度，进而逐步掌握萨克斯管超高音吹奏表演的窍门。

8. 萨克斯管超吹如何控制气息？

超吹里气息的操控方法通常包含如下几个要点：

（1）运用腹式呼吸法为超吹提充沛的气息与推动力，

这不单单是萨克斯管超高音吹奏表演里关键的气息基础，同时也是人力泛音演奏的原推动力。

（2）寻求准确的气息应用分布方向。由于笛头类型不同会造成反射板角度具有一定的差异性，进而折射气息的层面存在差异，因此仅有足够强度的气息是完全不够的。萨克斯管超高音吹奏过程必须得根据笛头反射板角度发现准确的用气分布方向。经常使用的萨克斯管笛头反射板在风口部位中侧的位置，其功能是经过隔板来转变气流流动朝向，促使原来急促的气流更为强劲。一般状况下，反射板角度愈大，它的阻挡性也就愈大，形成泛音的作用效果也就愈显著。在练习时，演奏者要找准并且牢牢记住使用此笛头进行超高音吹奏状态下的气息运用方法。

（3）气息全面集中呈柱状自动输出。气息全面集中可以使气流充分全面摩擦哨片，进而提升音调的高度。

9．口型对萨克斯管超吹有什么影响？

口型通常是指演奏者嘴唇肌肉的运动模式、下颚的用力大小与在笛头上的具体作用位置。它可以影响到萨克斯管超高音的发音音准与音色的统一。

10. 萨克斯管超吹对口型有什么要求?

（1）嘴唇肌肉的运动模式。准确的口型类似吹口哨的状态。吹口哨时嘴唇四周的肌肉是向核心运动的，主要用力的是处于嘴唇两端的肌肉。把手指安置到嘴角，之后做吹口哨的姿势，能够发觉得知嘴角的肌肉会联动手指向嘴唇的核心运动。在这期间，演奏者能够显著领悟到嘴唇上方与下方的肌肉差不多是没有运动的。这样的嘴唇肌肉运动模式的优势表现在赋予了哨片更多的振动空间。假设嘴唇是上下用力，哨片将会被过度制约，进而失去振动的分布空间。想要经过口型的变化得到改变的音色，其关键是哨片在演奏者的口腔里有多大的振动空间。哨片的运动范围如果非常有限，声音就转化得没有精神活力。哨片运动范围的差异直接影响泛音的强度，还造成了声音的不同。假设哨片的运动范围足够大，演奏者能够经过一些操控来获取多元化的声音。但是假设哨片的运动范围过小，那么也就不存在操控的余地了。

（2）下颚的力量运用。嘴唇完成左右用力之后，在气息的有力支撑下，演奏者对下颚的力量适量调节能够非常方便获取充足的音色改变。产生改变的主要原因是转变了哨片在口腔里的运动幅度与频率。当下颚用力增大的时

候，哨片承受的压力增大，哨片和刮面的有效距离与和反射面的有效距离减少，最后会造成声音频次提升、振幅减少。此时此刻泛音的强度会提升，更容易演奏出超高音。当下颚用力减小之后，哨片承受的压力降低，哨片和刮面的有效距离与和反射面的有效距离增大，最后会造成声音频次减少、振幅增大。泛音的强度会在此时此刻削弱。

（3）嘴唇在笛头上的位置。嘴唇在笛头上的位置是以下嘴唇触碰哨片的位置为基础的。哨片在口腔里的有效作用面积愈大，声音的泛音改变就愈多，音色的改变就愈充裕；相反改变就愈少。然而哨片在口腔里有效作用面积愈大，针对声音的操控也就愈艰难。尤其是在演奏低音的时候，假设含笛头太多，低音常常会被吹成泛音。因此，笛头含多少是根据演奏者个人在演奏时的感悟来确定的。

每一位演奏者的口腔组成结构、嘴唇、牙齿都不相同，因此在萨克斯管超吹过程里对口型还没有绝对统一的参考应用标准，而是由演奏者依据萨克斯管配置和自身生理特点去持续探索。

11. 萨克斯管超吹有哪些口型控制技巧？

萨克斯管超吹的口型控制技巧表现在多个角度：

（1）在演奏的时候，演奏者需要维持下额及下颚肌肉对哨片形成振动的支撑，如此一来才可以操控笛头和哨片震动时所形成的压力，进而实现超吹需求。注意演奏时压力不可以太大，太大会直接干扰气流的通畅性，从而影响超高音的音准、音效；太小则满足不了人力泛音形成的基本条件。

（2）应用腹式呼吸法。超吹时气息比较急促并且气压较强，因此要求演奏者充分保障嘴部肌肉的调节，使其可以和演奏时的音乐各要素相匹配，充分保障气息稳定，从而提高超高音演奏的作用效果。

（3）要尽可能让口腔内部维持着发"夫"音的状态，保障气流平稳顺畅，并且提高气息的集中程度。

12. 如何找到最佳振动点？

由于萨克斯管配置及个人生理特点的差异，每位演奏者的最佳振动点都是个性化的，要持续去探索。演奏者先

少含一点笛头，开始表演，并且逐步含更多的笛头，边调整边吹，待演奏产生啸叫时说明已经到达自己控制不了的区域，应该再向反方向运动含住笛头。在这过程里能够发现音色最令自己满意的点，即最优化振动点。

演奏者如果想要追求更好的音色，还能够再去寻求口型的松紧点。开始的时候，使用较松的口型来吹，之后逐步用愈来愈紧的口型去吹，持续到吹不出声音之后，再向反方向运动，含住笛头并尝试发现声音最松弛的点。

13. 超吹时应如何选用指法？

萨克斯管超吹音和自然音指法是不一样的。超吹音的指法是依据音准来确定、排列组合而形成的。所有演奏艺术家运用的超吹指法各不相同，但殊途同归，都是为了音准与演奏的便捷，因此可能在同一首曲目里，相同音高的指法都不尽相同。演奏者需依据乐器与自身手指的灵活度来选用。

谱例 4-4　♭E 调中音（Alto）萨克斯管超高音演奏指法表

14. 为什么超高音要结合滑音和颌式自然颤音？

在超高音吹奏表演中，常常会添加滑音与颌式自然颤音，如此一来演奏会更容易使超高音的音色获得更为充裕多彩的效果。在大部分状况下，这类添加了滑音、颤音的超高音演奏技巧会在乐曲高潮部分运用，使音色更为高亢有力。

15. 如何做到超高音与滑音、颌式自然颤音相结合？

（1）要求演奏者对气息有非常强的操控力。对比正常的超高音吹奏表演，这类整体性演奏技能手段要求气息具有三个基本条件：① 气息要更为有力，这样气息才够保障在添加了颤音、滑音时，人力泛音得到保持；② 气流要更为全面集中，不可以分散，气流速度要达到要求，高速气息能够保障滑音和颤音的音色更为稳定；③ 调配气息的流动朝向，使气息向上冲击笛头反射板；

（2）当超高音和颌式自然颤音结合的时候，在保障口型不被封死的前提下，要降低下颌咬合力度。

（3）当超高音和滑音结合的时候，要降低下颌、下齿、

嘴唇的松弛度。演奏超高音的时候，因为笛头和哨片承担的压力比较多，因此笛头的发音极容易改变。一般来讲，在超高音音域范围里，因为下颌、下齿、嘴唇略微放松就会促使音高显著降低，因此它们松弛的幅度要大一些。

第五章

萨克斯管重奏

1. 什么是萨克斯管重奏？

萨克斯管重奏是指把数支不同音域的萨克斯管根据需求组合起来，经过"高、专、精"的训练磨合后，能够相互配合呈现完美艺术效果的演奏方式，是萨克斯管表演的主要方式之一。

2. 萨克斯管重奏有什么特点？

萨克斯管重奏是室内乐表演的一种常见形式。虽然萨克斯管重奏声部不似交响乐那么丰富，但这种演奏方式却蕴藏着极大的演奏潜力和上升空间，它的音乐形象多姿多彩、表现细腻，能够体现从最柔和温顺到最铿锵宏伟的音乐效果，也能够表达人类最细腻、最真诚的内心情愫。只要处理得当，任何复杂的乐思、细腻的感受，包括多种戏剧性或抒情性的陈述，更有甚者一定色彩上的改变，均可以经过萨克斯管重奏这种演奏方式表现出来。萨克斯管重奏在给人们创造审美愉悦感的同时，还可以让人们感受到人文主义的精神力量。

3. 萨克斯管独奏和重奏有什么区别?

在萨克斯管独奏中,只要演奏者的综合水平高超,对所演奏的音乐有自己独到的理解认知,演奏音色甜美,就能实现得到最优秀的音响效果。而萨克斯管重奏不但需要演奏者有着较高且统一的艺术修养与演奏水平,彼此之间还要有高度的配合与统一。这就需要组员之间通过长时间的磨合与锻炼形成演奏的默契。假如有组员个人演奏水平较低,演奏时产生慢拍、赶节奏等问题,会直接影响整个萨克斯管重奏团的演奏效果,因此萨克斯管重奏较独奏对演奏者的水平要求更加苛刻,更为考验萨克斯管演奏者的综合能力。

4. 重奏中不同音域的萨克斯管有什么音色特点和职责?

熟悉不同音域萨克斯管音色的特点并按需挑选是组建一支理想重奏团队的根本。

高音萨克斯管带有浓烈的鼻音色彩,十分像双簧管。通常而言,高音萨克斯管在重奏中主要承担着演奏旋律的任务,在声部里担任重要的领导作用。这就要求高音萨克

斯管演奏者对音乐旋律有深刻的理解，对乐曲的总体分布与旋律走向有清楚的判定，在音乐支点音、句子的开始和终止与高潮的时候，需要交代得非常清晰。但要注意的是，即使高音萨克斯管承担重要的旋律声部，但并非代表它能够独立存在，反而需要高音萨克斯管严格服从并与其他声部相协调。

中音萨克斯管音色明亮宽广，略带芦笛的声音。尽管中音萨克斯管缺乏双簧管般具有穿透性的声音和英国管般多情又神秘的声音，但是它的最低音演奏区丰满而敦厚、中音演奏区与高音演奏区的声音全面集中且丰富含蓄，具有天生的统一性，其声音与人声最为相似。在重奏中，由于中音萨克斯管的音色是萨克斯管家族中最多彩的，因此它常常在旋律声部与伴奏声部里穿梭，也发挥着高音萨克斯管与次中音萨克斯管声部的过渡作用，这就要求中音萨克斯管演奏者全面、深入地了解和掌握其他声部的线条，可以娴熟地相互平衡每一个声部。

次中音萨克斯管具有大提琴般的华美音质，除了具备中音萨克斯管的柔美音色以外，还多了些阳刚，具备了更加发达的全面爆发力，音色也更具有多元性。在表演高音区强奏的时候，其音色精致而隐秘，在表演低音区弱奏的时候，能和长号媲美，大小表演音区的音色产生鲜明的对照。

次中音萨克斯管在出任伴奏声部的同时，因为它的独特音色也加强了其在重奏旋律声部的地位。

上低音萨克斯管丰满的低音和低音提琴的音色类似，在这其中缓慢演奏颤音时犹如人的呻吟，是仿照人声的最佳选择。上低音萨克斯管主要承担着低音声部的核心职能，因此需要上低音萨克斯管演奏者把握乐曲节奏和调整乐曲的行进，尤其是在节奏型段落应该积极主动示意小节重拍，还需要同时演奏一些富于歌唱性的旋律。

5．如何统一萨克斯管重奏中不同声部的声音？

萨克斯管重奏用到的乐器都是由金属加工制成的，相较木管重奏而言声音比较统一，然而想要更高度的协调性，还要求根据需要在硬件组成做出取舍，尽量用相同品牌的笛头、哨片、乐器等。硬件组成部分的统一可以为声音的和谐动听创造基本条件。萨克斯管演奏的乐曲风格有古典和爵士之分。就演奏风格来讲，古典和爵士存在较大的差异，对各种配件的要求也不同。例如，演奏古典音乐常用到的胶木笛头和演奏爵士音乐常用到的金属笛头所演奏出的声音便不相同；再比如演奏古典音乐常用的哨片和演奏

爵士音乐常用的哨片在制造参数上也存在一定差异，不同哨片发出的声音也不同，如2.5号的哨片、3号的哨片及3.5号的哨片在演奏音色上呈现出相应变化。音色方面，不同品牌乐器体现出的差异性就更大了。在硬件组成统一的要求之下，如果重奏里各位参与人员的接受水平、操控水平、技术水平、音乐表现能力差别不大，声音统一就有了极大的保障。当聆听大师级的萨克斯管重奏乐团演奏时，不难发现他们各演奏部分的衔接配合得天衣无缝，乐句表达清晰，音乐形象生动丰满。

6．如何把握萨克斯管重奏中的节奏？

节奏是音乐的脉搏，是音乐的基础组成要素之一。

演奏者在进行萨克斯管重奏前，先仔细地按照顺序分析乐谱，全面、深入地了解和掌握乐曲的风格和节奏，包括演奏难点。合练时，演奏者不单单要熟记自身的声部，还需要全面、深入地了解和掌握其他各声部的乐谱，如此一来，组员相互之间才可以进一步默契配合。

节奏的练习需要由易到难逐步递进。演奏者可先从简易的单一节奏型开始练习，以 $\frac{4}{4}$ 拍为基础，定下速率随着

节拍器展开练习，在简单的节奏型练习结束之后开始练习复合节奏。在乐队进行合练以前，每一位组员要对照节拍器仔细练好自己的声部，保持在演奏最难乐段与最简易乐段速率的统一。在合练时，先根据大家定好的速率，一板一眼地把多个声部对齐。等到大家对这首作品有了基本认识之后，抛开节拍器，依据乐曲的结构进行演奏，避免长期使用节拍器对音乐表达的约束。

7. 如何统一和糅合萨克斯管重奏中的思想情感？

萨克斯管重奏要实现更好的艺术表现效果，演奏者就不只要在演奏技能方面进行刻苦的锻炼，还需要在理论、内心情愫上加强学习与感悟，使每一位演奏者的演奏可以融为一个有机总体。因此，演奏者要在提高表演乐队凝聚作用、团体意识以及组员默契度等多个层面进行有效练习。

（1）培养演奏凝聚作用，培养团队精神。在萨克斯管重奏里，队伍认识与凝聚作用力量是完成乐曲融洽的核心要素。组合里的几位萨克斯管演奏者在排练过程中首先要具有一致的、明确的目标，讨论出一个被队伍一致认可

的音乐作品表现风格，如此一来才会在整个队伍形成超强的凝聚作用，推动组员为了音乐的完美表现而积极努力。

（2）提高演奏默契度，彼此尊重理解。交流沟通、默契配合在萨克斯管重奏的演奏中是非常关键的一点，并且默契度的提高并不是一朝一夕的，而是需要演奏者通过长时间的排练磨合与交流才可以实现的心灵共通。在排练中，要求组员们全面、深入地了解和掌握演奏曲目。演奏时，所有演奏者的眼神、动作均能发挥一定的互相提醒、引领作用，协助他们在舞台上依据对方的行为及时、迅速、有效做出乐句处理，把重奏的音乐魅力发挥到极致。此外，不单单要求演奏者对自身的演奏部分全面、深入地了解和掌握，还需要熟知、了解其他组员的演奏部分，如此一来才能够在演出时时刻了解到自己的声部的具体作用，从而更好地与其他演奏者相配合。

组员们要理性对待相互之间产生的摩擦，从专业角度互相探讨，进行取舍。萨克斯管重奏的演奏默契并非指组员相互之间不产生问题冲突，而是在形成冲突矛盾时，组员之间相互理解的默契，最终目的是为了更好地表现作品。

8. 如何把握萨克斯管重奏中的和声？

对萨克斯管重奏中的和声练习，可以让重奏排列组合里的几件乐器依次演奏 do、mi、sol、do，进而锻炼演奏者对音准及和声的操控与掌控水平。演奏者在和声练习过程里应当多配合，互相多聆听，长期的磨合有益于和声的练习。

9. 如何把握萨克斯管重奏中不同乐器的控制力度？

高音萨克斯管个儿最低，音调却最大，因此声音穿透力最强；上低音萨克斯管个儿最高，耗气量最高，因此音量也最大，音调最低；次中音萨克斯管的声音通常比中音萨克斯管宽厚。中音萨克斯管同时也是对接高音和低音的桥梁。所以，在重奏排练过程里要重点突出力度的操控，但是力度的操控也是相对的，不可以按照独奏时所理解认知的作用力度演奏。

每一位演奏者要明白自己所承担的是旋律还是和声或者节奏声部。假设是和声声部，演奏者所演奏的音乐力度一定要和旋律声部平衡，为旋律声部着色，进而实现烘托旋律的效果，绝不可以盖过旋律声部。

假设演奏者承担的是旋律声部，也不可以一味地体现

自己，而忽视伴奏声部，要在伴奏声部的衬托下律动，其主次的黄金比重大概是4:6，如此一来才可以较好地进行音乐表达。

以上两个方面的相互关系类似红花和绿叶的关系。在进行操控力度的练习过程里让演奏者依次奏最强音和最弱音。奏强音的时候，每一个乐器都较容易，而奏弱音时，恐怕除了中音管、次中音管外，其他乐器均会较为艰难。尤其是高音萨克斯管与上低音萨克斯管的低表演音区，不仅需要操控好强弱，也要操控好音准与音色，难度必然会更大一些。此外，操控力度的强弱还需要和旋律的走向、起伏、作曲家的意图和主题及各声部的相互作用一致，如此一来才可以更好地烘托旋律，为旋律着色，使力度操控更平衡，演奏更为完美。

10. 如何进行萨克斯管重奏训练？

重奏讲究总体艺术效果，音准、演奏技能手段、节拍节奏、乐句区分、力度操控和声部平衡，都需要在统一需求下，互相配合，融为一体。萨克斯管重奏由多名组员构成，只有持续提升每一位组员的综合演奏素养，总体演奏质量

才有可能提升，因此需要充分关注所有演奏者。

（1）个人练习。每一个组员要对乐曲的分谱展开练习，注意分谱里的演奏重点和难点，如音程之间的大跳、庞杂的节拍节奏和速率需求等，从慢速开始练习，最后实现熟知分谱并且能精确顺畅地演奏。

（2）分组练习。分组练习可应用多种方法，如将两支同类声音调性或者不同声音调性的萨克斯管组成一组练习，也可按照声部划分为旋律组合与伴奏表演组。总而言之，按照乐曲的特征及难易程度做多种排列组合进行练习。

（3）总体重奏声部练习。总体重奏练习的时候，通常用慢速（比乐曲规定要求速率慢）对乐曲分段做试奏，要讲究效率，每遍分段练习应该具备明确的目标与需求。在试奏里容易产生音准、错音、节奏、声部进出等多个层面的矛盾，不需要停下来改正。演奏者应养成完整演奏的习惯，等试奏完了，再对产生矛盾问题的地方进行处理和解决。

11. 萨克斯管四重奏是如何诞生和发展的？

萨克斯管四重奏可以迅速发展是因为米勒萨克斯管四重奏队伍的成功建立吸引了很多法国民众，促使更多的演

奏艺术家建立萨克斯管四重奏队伍，在这其中以丹尼尔·德法耶（Daniel Deffayet）在十九世纪五十年代建立的萨克斯管四重奏队伍最为知名，其组员包括琼·莱第苊（Jean Lseieu）、雅克·马菲（Jacques Maffei）以及雅克·特里（Jacques Terry）。雅克·马菲在1956年离开团队，直至亨利勒内·波林（Henri René Pollin）加入四重奏团队，这一团队才得以重新稳定。十九世纪七十年代，法国建立由让-伊夫·浮莫（Jean-Yves Fourmeau）领导的萨克斯管四重奏队伍。

1969年，德国知名萨克斯管演奏艺术家西格德·拉舍（Sigurd Rascher）建立了拉舍萨克斯管四重奏队伍，其组员包括卡里纳·拉舍（Carina Rascher）、布鲁斯·温伯格（Bruce Weinberger）、琳达·班斯（Linda Bangs）。直至1981年，西格德·拉舍退休，约翰·爱德华·凯利（John Edward Kelly）代替西格德·拉舍加入乐团。这类四重奏队伍的特长是拓展新的演奏技术，很多萨克斯管四重奏艺术作品都是为这类队伍创作的。

1949年至1964年，加拿大第一个萨克斯管专业四重奏队伍建立。阿瑟·罗马诺（Arthur Romano）作为米莱的追随者领导这支队伍。队伍组员包括阿瑟·罗马诺的学生拉尔德·达诺维奇（Gerald Danovitch），但是拉尔德·达诺维奇不久后离开队伍，在1968年建立属于自己的萨克斯

管四重奏队伍。

1941年的英国,迈克尔·克雷恩(Michael Krein)和肯·华纳(Ken Warner)、切斯特·史密斯(Chester Smith)以及休·特中普(Hugh Tripp)建立了新的萨克斯管四重奏组合,取名为克雷恩。这支组合为萨克斯管四重奏这一表演形式的提升进步贡献较多,创作和改编了很多乐曲,扩大了萨克斯管四重奏作品的选用范围。在这其中,比较知名的是《随想圆舞曲》(Valse Caprice)。

在推动萨克斯管乐器在英国提升进步和推广普及方面,保罗·哈维(Paul Halvey)是一名重要人物,其创作的重奏乐曲非常知名。而且,由保罗·哈维领导的萨克斯管四重奏队伍于1969年建立,于1972年在多伦多演出,两年之后,在波尔多全球演奏会上表演。与此同时,保罗·哈维于1976年举行伦敦全球萨克斯管大会。在大会上,约翰·哈尔(John Harle)创建了萨克斯管四重奏队伍,命名为迈哈。尽管这支队伍存在时间非常短,但是它为萨克斯管四重奏以室内乐重奏的推广和普及起到了重要的作用。这支队伍是英国第一个专注演奏现代作品的萨克斯管四重奏队伍。

在日本,萨克斯管四重奏的音乐氛围也非常浓郁。罗索四重奏队伍(Quatre Roseaux)、完美艺术萨克斯管四重

奏队伍（Fine Arts Saxophone Quartet）等，都是其中的杰出代表。

　　大量萨克斯管四重奏队伍的建立，推动了萨克斯管乐器以四重奏演奏形式的提升进步。萨克斯管四重奏产生前，演出环境大多在小型剧场或者室内，而发展至今已经突破了空间限制。萨克斯管独奏乐曲往往只蕴含单纯的炫技，但室内重奏却呈现出了萨克斯管音乐的无限可能。

第六章

基于曲目对技巧与音乐处理的详解

(一)《即兴1》(Improvisation I)的演奏技巧及音乐处理方法

1.《即兴1》(Improvisation I)的作者是谁?

野田佳彦(Ryo Noda),先锋派萨克斯管演奏家,作曲家,1948年出生日本大阪尼崎市。他是一个引领日本现代派萨克斯管的艺术家,但同时也涉猎巴洛克、古典、浪漫时期的作品。野田佳彦毕业于大阪大学。他为了追求更好的古典萨克斯管音乐研究而去了美国西北大学,跟随萨克斯管大师弗雷德·L·亨克(Fred L.Hemke)和波尔多音乐学院的让-玛丽·隆代克斯(Jean-Marie Londeix)学习。他两次被授予大阪城市艺术节奖,并在1986年赢得了大阪府金奖;他还获得了1989年雅马哈电子音乐节大奖。野田

佳彦还作为一名作曲家在1973年被授予SACEM组合奖。

野田佳彦的名字对于专业萨克斯管演奏者来说应该是相当熟悉的。他因其卓越的才能而闻名,创作的许多萨克斯管前卫作品无人能及,成为现代派萨克斯管的代表曲目。其中,最受欢迎的就是《即兴》系列作品。

2.《即兴1》的创作背景是怎样的?

《即兴1》由野田佳彦在1972年写于多伦多,是他第一首现代派萨克斯管无伴奏作品。1974年,《即兴1》在勒杜克市首演,全曲时长大约4分钟。《即兴1》是将东方和西方音乐风格混合在一起创作而成,基于日本传统乐器尺八,其中许多片段用萨克斯管模仿尺八的揉音、打音、颤音,在当时是独一无二的。

3.《即兴1》中运用的技巧和音乐形式有哪些?

(1)音乐材料和形式。这部作品大部分是基于五声音阶的A—B—C—E—F。紧接着是Vivo和Piu vivo的第

二部分，最后又回归到第一主题，从而形成了A—B—A的单三部曲式，其中每部分之间过渡性乐句较少。整首作品也不都是东方风格，也许是作曲家受到西方古典音乐的熏陶，最后的颤音，以及开放的音型（谱例6-1）听起来都有西方音乐的影子。

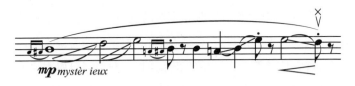

谱例6-1

（2）节拍。本作品中给演奏者建议的速度、节奏时值和建议休息的段落、不同延音都是本作品音乐风格的组成元素。野田佳彦是借助一个重音开始全曲，他一开始标记的术语含义是"缓慢而持续"。他曾经指出，八分音符用80的速度演奏。但这并不意味着这首作品应该机械地跟着节拍器演奏。野田佳彦只给一些一般性的指导方针来帮助表演者建立一个节奏。一个好的练习方法是设置节拍器的速度为80来练习第一个延音，这样做几次，演奏者可以清楚地知道自己需要用多长时间来演奏这个片段。然后，去掉节拍器，再演奏或者演唱这个片段，就可以接近作曲家要求的时间，保持节奏按照正确的速度进行。通过这样

做可避免生硬地打拍子。

谱例 6-2

在作品中间的即兴部分（如谱例6-2），有一段特殊的节奏，大部分演奏者会渐快演奏，但这里像是爵士的即兴片段，应该符合一开始的音乐风格。演奏者可以在演奏这两行时添加一些力度变化和休止、颤音、断音和装饰音，并降低音量，使华彩乐段更有趣，更好地体现出本曲的日本风格。

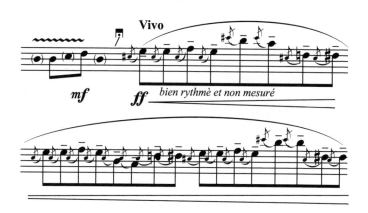

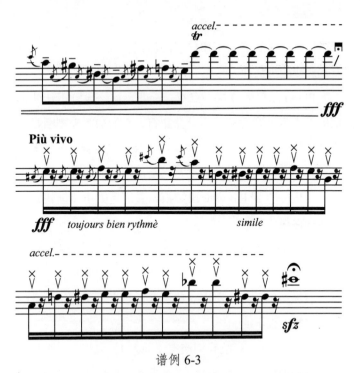

谱例 6-3

第二行最后的渐快部分相当重要（如谱例 6-3）。它是建立在 Vivo 和 Piu vivo 两个音乐表情的基础上。颤音的快慢也是随着音乐表情而改变的。可能大部分演奏者容易出现的问题就是在演奏 Vivo 和 Piu vivo 时速度太快，Vivo 只是意味着"活泼"，这并不意味着尽可能快。建议演奏者在练习时先除去装饰音，只练习主旋律。可以加一些渐快或者渐慢，使得练习更加有趣。一旦乐句已经练习成型，

便可以加入装饰音。野田佳彦的标记没有节奏也证实了节奏和旋律的灵活性。

Piu vivo 只应该快一点点。注意，这一段野田佳彦标记的是十六分音符和十六分休止符，它们加起来刚刚好是八分音符的时值，和 Vivo 段里的一样，只是音符突然多了一些。不要觉得这里的速度是之前的两倍而恐慌，保持真正的速度一直到 Piu vivo 段结束，看清楚哪里该渐快，不要演奏得很草率。

频繁的演奏延音也会影响作品的节奏。请注意，这里的延音通常用在变化的十六分休止符、八分休止符、单纵线和双纵线的后面，所以这些延音的意义也不同，所有的休止和暂停也不能一样。

（3）指法。影响我们演奏《即兴1》风格的一个重要因素是如何使用替换指法。在整首作品中使用较多替换指法可以使作品更加流畅，更加彰显演奏者高超的技巧，让演奏的风格更加类似前面提到的尺八的音乐风格。

谱例 6-4

谱例 6-5

例如，第二行中间（谱例 6-4）有 B 到 ♯A 的进行，演奏时可以只用 1—5 的指法，这样在后面如果紧跟的是 ♯F，就会连接得很自然。在第二行的结束（谱例 6-5），B—C，这里的 C 用侧键 C（Tc），接着是 D—B，这里的 D 用侧键 E（c^3），可以让指法更简便而迅速。在演奏 Vivo 段中的 ♯C—E 和 ♯C—F 等，我们演奏时，保持 E 或 F 的指法，只松开左手的食指和中指即可演奏出 ♯C。

（4）特殊效果。这首作品运用了各种各样的特殊效果，包括变化颤音、滑音、四分之一音、花舌、音色颤音和断音。在最后一页描述了这些术语，但并没有写明它们是如何演奏的。

谱例 6-6

第六章　基于曲目对技巧与音乐处理的详解

颤音在作品中起着很重要的作用，其目的是模仿日本和琴的揉弦。乐曲开始是一个长音，慢慢随着标记的波浪线加入颤音，颤动的幅度也慢慢增强（谱例6-6）。（注意，只有颤动幅度的变化，而没有强弱的改变。）

野田佳彦虽然标记了许多地方需要颤音，而且颤音的幅度可以变得很宽。但是整首作品都用颤音演奏将会呈现一个滑稽而非神秘的效果。为了保留日本风格，演奏者除了在标记的地方以外，最好避免颤音演奏。

谱例 6-7

谱例 6-8

第五行和第六行（谱例 6-7 和谱例 6-8）开头部分比较例外，这里用传统的方式演奏会更好。演奏者用这种方法演奏开头的最后一个音，同时抬起或按下右手的食指和中指使音变高或是变低，并逐步减小下颌颤音的振幅，效果比仅使用下颌颤音时要好。

滑音是指使音弯曲或多个音之间滑动的演奏技法。滑音演奏在长号或弦乐器中很容易做到，但对萨克斯管而言很困难。在这部作品中，第一个滑音在第一行里，A 向下滑动四分之一音，然后再向上滑动四分之一音回到自然 A。在演奏时，演奏者首先降低下颌，再慢慢打开口腔，加上右手的食指来降低音高。然后把下颌逐渐升高，再加上右手第二个和第三个的手指使音升高，演奏者需要通过练习使滑音的演奏变得顺畅、优美，不能有任何突然的转变。

其他的滑音用弧形线的标记表示，表明是从一个音滑到下一个，演奏时也是尽可能无缝和平滑。第二行包含一个滑音从低音 E 到中音 D，通常是演奏一个模糊的音阶产生滑音的效果，指法是侧键的 C（Tc）和侧键的 E（c^3）键。另外，演奏者需要很快放松下巴，然后在快结束滑音的同时收紧下巴，像第一个滑音一样，这需要通过很多练习协调下巴和手指的配合。

（二）《墨尔本奏鸣曲》（Melbourne Sonata）的演奏技巧及音乐处理方法

1.《墨尔本奏鸣曲》（Melbourne Sonata）的作者是谁？

巴里·科克罗夫特（Barry Cockcroft），1972年出生于澳大利亚，世界著名萨克斯管演奏家、教育家、作曲家、现代音乐推广者。巴里·科克罗夫特在澳大利亚跟随彼得·克林奇博士（Dr. Peter Clinch）学习，随后在法国波尔多跟随雅克·奈特（Jacques Net）和让-玛丽·隆代克斯（Jean-Marie Londeix）学习。在学习期间，他展现出异于常人的创作实力，一生中有超过140本作品被创作并出版，包括为世界著名萨克斯管演奏家谢德骥（Kenneth Tse）所作的中音萨克斯管独奏曲目《摇滚我》（Rock Me），以及同系列为

次中音萨克斯管所作曲目《打我》（Beat Me）、萨克斯管二重奏《弹我》（Slap Me），为高音萨克斯管所作曲目《Ku Ku》等个人色彩风格强烈的现代派古典作品。他的作品绝大部分对演奏技巧要求极高，其中弹舌、循环呼吸、超高音和和弦音等技巧几乎出现在每一首作品中，其作品节奏性和律动性极强，擅长用夸张的节奏和密集的音符配合弹舌、超高音等技巧创造强烈的听觉冲击体验。其作品也是萨克斯管现代作品中的必练曲目，并多次被演奏者作为自选曲目参加国际高规格赛事。

2. 《墨尔本奏鸣曲》的创作背景是怎么样的？

在第一次世界大战后，为对抗晚期浪漫主义音乐越来越夸张的创作手法，小部分作曲家开始创作现代派古典音乐作品，力求再现古典音乐早期作品中平衡和清晰的主题，《墨尔本奏鸣曲》便是现代派古典奏鸣曲的代表作。

3. 《墨尔本奏鸣曲》中运用的技巧和音乐形式有哪些？

《墨尔本奏鸣曲》是一首现代派古典风格的奏鸣曲，

但是作曲家没有采取现代派奏鸣曲通常使用的单乐章结构，而是采用了古典乐派常用的标准的奏鸣曲结构，即三乐章、三个主题的结构，且音乐表现带有强烈的巴里·科克罗夫特的个人风格色彩，快速流畅且极具律动性的一、三乐章与缓慢神秘的第二乐章形成鲜明对比，并通过钢琴与萨克斯管时而同音演奏，时而反向行进的不谐和音乐进行和不停变化的节奏韵律使听者受到极大的震撼。

谱例 6-9

第一乐章，Go（出发），快板，$\frac{4}{4}$ 拍，无调性，开始便是重复的快速分解和弦（如谱例 6-9），持续 24 个小节，并以每四小节为一个乐句单位。在乐句中，演奏力度由 *pp* 渐强到 *mf* 再渐弱回 *pp*。钢琴声部在第 3 小节以 *pp* 力度进入，始终与萨克斯管声部保持同音，而强弱变化走向刚好相反，音乐线条彼此交织，但两种乐器的声部不会突出，乐曲整体音量不变，但其中萨克斯管与钢琴声部的音响强弱不停变化对比，同时将吐音与传统重音位置进行了移位，形成一种谐和而充满推动性的听觉律动效果。

谱例 6-10

到了143小节（如谱例6-10），出现了萨克斯管声部三连音对应钢琴声部持续十六分音符的结构，这种看似对仗不工的乐句结构，实则营造了一种乱中有序的听觉效果，极具律动性。这种律动性极强的和弦演变和交错而有序节奏对比，也呼应了第一乐章的主题——Go（出发）。

谱例 6-11

第二乐章，Slow（慢下来），$\frac{4}{4}$拍，慢板，全乐章仅有以全音符为单位的强弱变化，但总体保持 ***pp*** 力度，通过持续不停的颤音结合泛音独特的音响效果来营造一种令人放松的听感和神秘的意境。钢琴伴奏则需要一直踩下延音踏板（如谱例 6-11），直到乐章结束。在延音踏板延长琴弦振动时间的同时，萨克斯管声部的泛音与琴弦发生共振，制造一种除了萨克斯管和钢琴外第三种乐器发出的共鸣的音响效果，突破了两种乐器的音色约束，丰富了演奏时的音响效果。

谱例 6-12

第三乐章，Blow（吹动、打击），$\frac{4}{4}$拍，重回快板，速度♩=126。对于一首现代派作品而言，速度是表现音乐内容的重要手段。正如标题 Blow 表达得这样猛烈快速，乐章一开始便是音程相距达十五度的连续十六分音符吐音（如谱例6-12），并再次将传统$\frac{1}{4}$拍中重音位置进行移位，将本应在第三拍的次强音符，前移$\frac{1}{4}$拍，使得乐句极具律动性和推进感，这也是巴里·科克罗夫特在其快板作品中惯用的技巧。

（三）《绒毛鸟奏鸣曲》（Fuzzy Bird Sonata）第二乐章的演奏技巧及音乐处理方法

1. 《绒毛鸟奏鸣曲》（Fuzzy Bird Sonata）作者是谁？

《绒毛鸟奏鸣曲》的作者吉松隆（Takashi Yashimatsu）是当代日本作曲家中最多产和最受欢迎的人之一。他1953年出生于东京，追求音乐的灵感来自他观看妹妹在家练习钢琴的过程。他以工程专业学生的身份进入庆应义塾大学，但后来转向音乐，自学作曲并与松原泰三（Teizo Matsumara）一起学习。吉松隆在日本长大后受到多种音乐语汇的影响，并在20多岁时与爵士和摇滚乐队一起演出，之后才转向正规的音乐会音乐。作为音乐会音乐的作曲家，吉松隆偏爱"新抒情诗"风格，并且避开了许

多现代音乐会音乐的非音乐特征（尤其是无调性）。他的作曲生涯始于二十世纪七十年代后期。1980年他因与多利安管弦乐团（Dorian for Orchestra）合作赢得了日本交响乐团奖。他的作品在室内音乐环境中使用了日本筝日本乐器，同时也吸收了交响乐和钢琴协奏曲等传统的欧洲形式。

2.《绒毛鸟奏鸣曲》的创作背景是怎样的？

吉松隆受到摇滚和爵士乐等多种音乐风格的影响，他的第一交响曲"Kamui-Chikap"的名字来源于阿伊努语中的"神鸟"。他的吉他协奏曲《飞马座效应》的名称来源于日本神话，该曲受到了美国爵士乐和摇滚乐的影响。他的管弦乐作品《小鸟与彩虹颂》是为纪念他1999年去世的妹妹而写的。他的室内乐作品《朱鹭的哀歌》是受到日本岛上最后一只朱鹭的死亡的启发而创作的，也是他最受欢迎的作品之一。演奏这首作品时，作曲家利用一架钢琴、两组弦乐器和一个用物理排列的贝斯（指挥在头）来表现鸟的形状。吉松隆将古典萨克斯管音乐视为一种新的音乐类型。在他的作品中，他寻找萨克斯管所能创造出的所有美妙的声音来制造效果。其中在《绒毛鸟奏鸣曲》中可以

感受到他的创作风格，但他并不局限于单一的风格。这种带有一些技术挑战的独特感觉吸引了无数的萨克斯管演奏者和听众。

3.《绒毛鸟奏鸣曲》中运用的技巧和音乐形式有哪些？

《绒毛鸟奏鸣曲》在引子乐段不像大多数奏鸣曲那样由钢琴或者萨克斯管单独演奏，而是由钢琴、萨克斯管一起完成的引奏，从整体上看更像是两种乐器之间的对话。这种方式加上乐曲的快速演奏，使得乐曲在听觉效果上表现出轻快、活泼、自由的效果，同时使乐曲更加具有表现力。演奏时演奏者首先应当注意的是节奏，乐曲开始时钢琴先进入，然后萨克斯管跟进，由于节奏较自由，比较考验萨克斯管和钢琴配合。刚开始练习时，演奏者应打开节拍器卡着拍子练习，在钢琴伴奏时要聆听钢琴声部音符，这样有利于配合在一起。在演奏 G 到 A 的滑音时注意嗓子和手指的配合练习，在嗓子滑动的同时手指要慢慢松开。如实在找不到滑音的感觉可以通过加 ♯G 这个键来辅助练习。

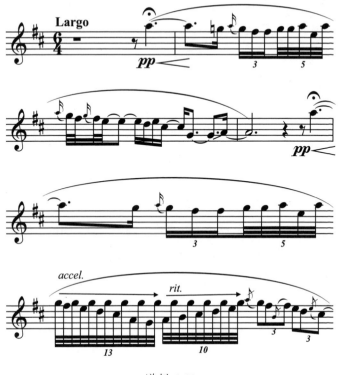

谱例 6-13

在谱例 6-13 中,演奏者应注意在演奏乐句的第一个音时尽量不要加舌头,用"气吐"或者稍微加一点舌头,因为演奏力度是 *pp* 要保证起音干净。乐曲的速度是广板(Largo),由于乐曲刚开始时就出现了延长音记号,音量也是由弱增强的,在音量增大的同时也要加入颤音,使

音符的演奏更加动听。在大量的高低音转换时，演奏者应注意口腔要始终保持吹低音的状态，而且在演奏的同时头脑应时刻想着低音音符，这样有利于音符更加清晰地呈现出来。

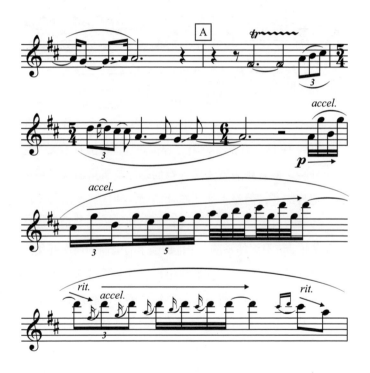

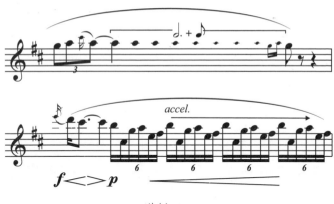

谱例 6-14

在谱例 6-14 中始 A 段处有特殊的技巧演奏符号：我们能看到 #F 这个音是二分附点音符并且音符上打着叉，这是一种特殊的音乐表现手法，指的是往笛头里面吹气手指不停地打颤音，但是不要让哨片震动，使气流发出共鸣产生一种类似风吹过的音效。A 段到 B 段节奏由 $\frac{6}{4}$ 拍变成 $\frac{5}{4}$ 拍和 $\frac{6}{4}$ 拍，节奏更加紧凑，并且加强了与前面的层次变化。在演奏这里时要注意节奏的稳定性以及装饰音演奏方法。装饰音演奏要轻巧，所占时值要短，要突出表现装饰音后面的音符。演奏谱例 6-14 最后一行时需要使用一种特殊的技巧，首先吐音要由快到慢，吐音要有弹性，手指按住 12 键右手击打键位，节奏由刚开始的规整到后来的无规律，这种技巧的演奏其实是在模仿鸟儿扇动翅膀时的状态。

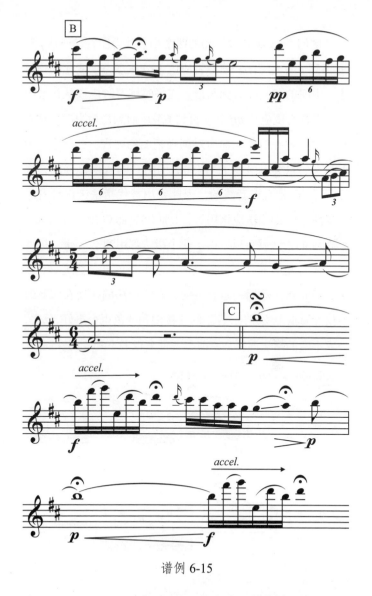

谱例 6-15

谱例 6-15 从 B 段开始的两个小节，力度符号便从 *f* 到 *pp* 再到 *f* 的大跨度，演奏者应该十分注意力度变化的连接性，中间的过渡要做到圆滑。在平时练习时应该从长音出发，声音力度应从 *mf* 到 *p* 再到 *f* 最后回到初始力度。这有利于演奏者在演奏乐曲时对渐强渐弱的处理。C 段中，由于演奏力度是从 *p* 到 *f*，因此后面的音响效果是强的，而且 ♯F 到 G 是有连音线的，因此要用替代指法来保证音乐连接性，♯F 的指法应该用 X、2 加 C5，而 G 用正常的 X、4 加 Ta 的指法就可以，由于两个指法都用到了 X 键，因此超吹音 G 更容易发音，并且演奏起来音色也会更统一。演奏曲子时指法运用一定要灵活，有时指法的变换在演奏时不仅能降低演奏难度，音乐的连接性和音色也会更好，反之，一成不变的指法演奏会给演奏者带来很多不必要的麻烦。

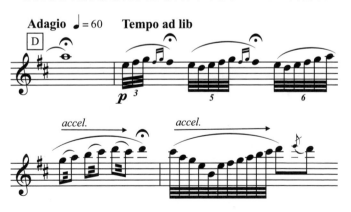

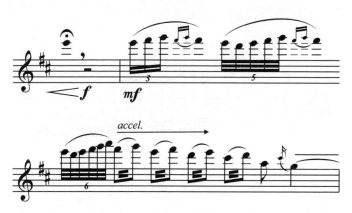

谱例 6-16

谱例 6-16 是 D 段的开始部分，乐谱上的"Tempo ad lib"意为节奏即兴，即兴也能让演奏者更好地宣泄情感，表达自己对乐曲的理解。谱例 6-16 中最后一行的演奏涉及超高音，而且节奏由慢到快，对音准的要求较高。超高音音准的把握更多地是依赖演奏者对喉头和嘴巴的控制，指法仅仅起到一些辅助作用。演奏者在演奏此处时，由于 E、♯F、G 和装饰音都由连音线连接，所以♯F 指法应选择 X、2 加 C5，而 G 用正常的 X、4 加 Ta 即可。演奏超高音 G、A 连接时，G 的指法为 X、4 加 Ta，A 的指法为 2、3、4、ta、tc 键。接下来♯F 和 G 的快速运指段落，♯F 的指法应改为 X、2、4、5、Ta，吹 G 这个音把 2、5 抬起来就行了，这样的指法在保证音准的前提下也是相对便捷的。在演奏 G 到 A 的滑音时演奏者可以加一些"吼音"来丰富曲子的音乐性。

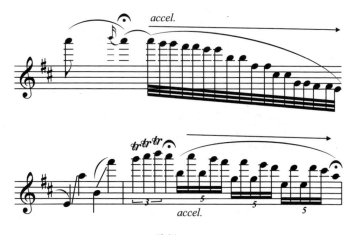

谱例 6-17

谱例 6-17 中可以看见超高音 G 滑到超高音 A，演奏者的口腔要随着按键升高而锁紧，手指和口腔要配合好，不然很容易在滑音途中出现声音断裂的情况，演奏高音 G 用指法 X、4、Ta，在向 A 音滑动时慢慢松开 X 键同时，右手慢慢由 Ta 滑向 Tc 并同时按住 Ta、Tc 两个键，左手松开 X 键的同时要慢慢按下 2、3 键，Tc 键打开的同时，2、3 键闭合。超高音 A、B、A 中，演奏装饰音 B 只需在超高音 A 的基础上按下 C2 这个键就可以了，嗓子不要动，保持演奏 A 的口腔状态即可。在演奏超高音时演奏者的嗓子是开启的，好似在唱歌，音阶上行时提前把嗓子打开调整到超吹状态，同时脑子里面要有音高概念。演奏者还可以

使用泛音列练习超吹，下巴颌可以稍微往后收，嗓子打开，脑子里面要有音高概念，对着校音器多加练习，一定会早日掌握超吹。

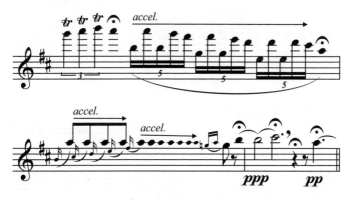

谱例6-18

谱例6-18刚开始就是3个超高音的连续颤音，这里在演奏时可使用简便指法，在演奏G指法用X、4、Ta键，G的颤音是打Tc这个键，演奏A的指法是2、3、4键加ta、tc键，A的颤音是打C2，吹B的指法是C1、4、ta、tc键，B的颤音是打C4键，演奏这几个颤音时口腔状态应该是在第一个音发声时控制住，在打颤音的时候口腔是不变的，多练习G、A、B这几个音并记住这几个音发声时喉咙卡住的位置。

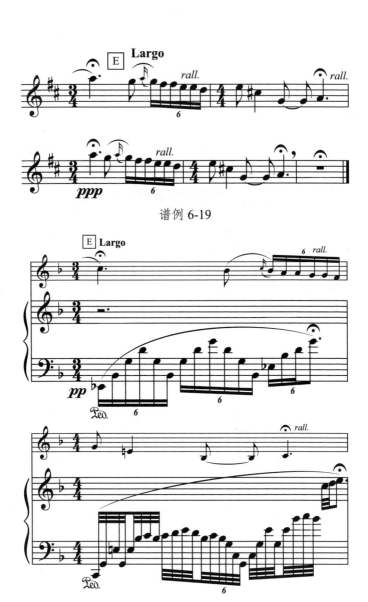

谱例 6-19

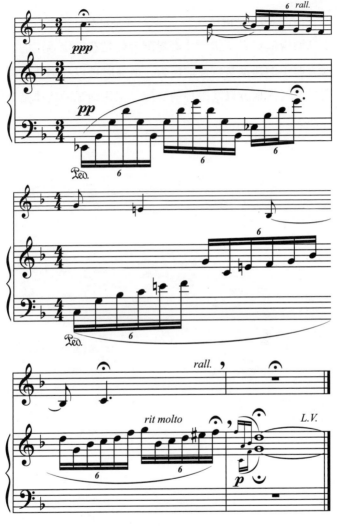

谱例 6-20

谱例6-20是谱例6-19的钢琴伴奏部分，不难看出，萨克斯管演奏者和钢琴伴奏想配合好是有一定难度的。因为曲子的速度是较慢的广板，演奏时可以和钢伴老师商量换气的地方以及眼神的交流。记住钢琴的旋律是个好办法。

（四）《序列9b》（Sequenza IX b）的演奏技巧及音乐处理方法

1. 《序列9b》（Sequenza IX b）的作者是谁？

《序列9b》的作者是意大利作曲家鲁契亚诺·贝里奥（Luciano Berio），他是当代最重要的现代作曲大师之一，在音乐中的创作除了运用二十世纪的偶然音乐、十二音序列音乐、电子音乐等"先锋"的创作手法之外，始终有意识地寻找自己的音乐语言，追求自己的个性化艺术创作。

2. 《序列9b》的创作背景是怎样的?

自十九世纪后期,爱德华·汉斯立克(Edrsrd Hanslick)提出了一套反对情感论音乐美学的学说。此后,欧美乐坛便逐渐形成了情感音乐美学与自律论音乐美学分庭抗礼的局面。此局面使得作曲家们自觉或不自觉地在两个对立阵营中做出自己的美学选择,并将其观念体现在他们的音乐创作中,从而形成了二十世纪丰富与多元的音乐类型。序列主义、偶然音乐、噪音音乐、电子音乐等音乐手法逐渐出现在西方的音乐创作中。

《序列》系列是贝里奥最具代表性的作品,它创作于1958年至2002年,共计十四首独奏(独唱)作品。这些作品都是"高难度"的无伴奏作品,对其演奏者(演唱者)而言是一种挑战。《序列9b》是贝里奥在1980年间为法国单簧管演奏家米歇尔·阿瑞利昂(Michel Arrignon)创作的版本《序列1901》,1981年在瑞士萨克斯管演奏家伊万·罗斯(Iwan Roth)及英国萨克斯管演奏家约翰·哈雷(John Harle)协助下改编为($^\flat$E)调中音萨克斯管作品《序列9b》,1981年由哈雷在伦敦首演。

3.《序列 9b》中运用的技巧和音乐形式有哪些?

（1）低音弱奏。萨克斯管在吹奏低音 B 时，按键基本上是全部闭合的状态，使得乐器的共鸣比较大，演奏者的气息需要透过整个乐器，从低音（♭B）的音孔里发出音响。因此，演奏者要使用更多的气流，同时萨克斯管的低音区本身也是相对难以发音的音区，控制不好就有可能出现泛音的啸叫。作品的第一句就出现了大跳下行的低音 B，同时又有一个弱奏延长音（见谱例 6-21），对于演奏者来说是一个不小的挑战。演奏者在演奏这一类音型的时候可以通过减少下嘴唇与哨片接触的面积，减少哨片的震动幅度来把握对音量的控制，类似于爵士吹法里的"Sub-tone"，同时给出的气息一定要缓慢平稳（可以增加腹部的发力来增强音色音质的饱满），从而达到弱奏的要求。

谱例 6-21

（2）循环呼吸。循环呼吸是管乐中常见的一种技巧，人类本身的换气方式是由口鼻同向，但循环呼吸则需要演奏者克服这一自然规律，通过大脑的控制，理智地调节人体有关的肌肉，配合完成改变呼吸的习惯。在演奏乐器的时候，演奏者提前把一口气体存入口腔里，然后通过鼻腔呼吸，同时利用腮部肌肉挤压口腔，使口腔里的气压入笛头继续振动哨片发音，做到换气但音不断，就完成了一次循环呼吸。实现循环呼吸很简单，但运用好循环呼吸不是易事，因为在演奏中，不同的音运用的气息嘴唇力度是不同的，需要练习每一个音循环呼吸时腮部需要的力度，在循环呼吸时保持相同的音色音质，这个技巧需要长时间的磨合才能真正掌握。在此作品中，有一些较长的段落（如

谱例6-22），可以选择使用循环呼吸来协助演奏者完成演奏，从而保持作品的完整性。

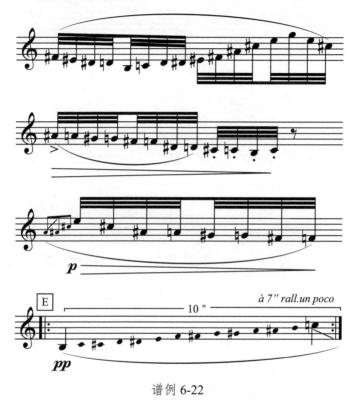

谱例 6-22

（3）超吹。《序列 9b》中出现了很多超高音，最高为 D7(见谱例 6-23)，演奏时可以用 C1、3、Ta 接 2、3、4、5、6。

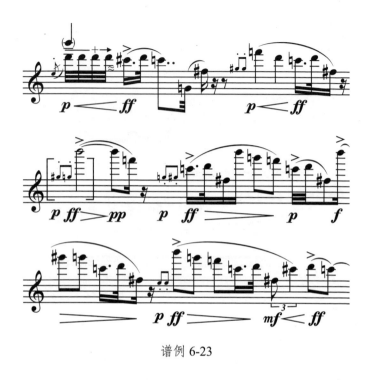

谱例 6-23

（4）双吐。双吐对于单簧片乐器来说是一种高难度的技巧。《序列 9b》中有几句音响效果越来越密集（见谱例 6-24），此时演奏者可以使用双吐来完成，这样就可以做到清晰又快速的吐音，弥补单吐在速度与颗粒感上的不足。

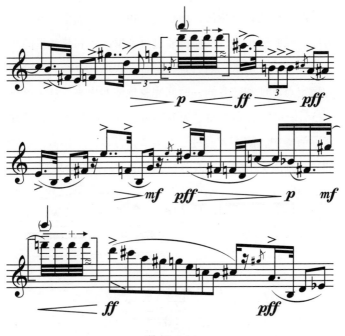

谱例 6-24

（5）和弦音。萨克斯管本身是一种单旋律乐器，不像钢琴、小提琴可以直接演奏多个音。在现代音乐中，作曲家会选择一些特别的音效来完成乐句，和弦音就是其中一种，它是利用管乐本身的不稳定，结合泛音与特殊按键来完成的。一般来说，作曲家在作品中使用和弦音都会配上相应的特殊指法，但不同的人演奏出的音效会有些差异，演奏者需要在练习中不断寻找调整适合自己的指法。在训

练时需要按住特殊指法，通过自我控制改变嘴形、气息、力度、喉腔的位置，继而再通过泛音发声将和弦音里的每一个音都演奏出来，然后自我磨合寻找这几个音的一个相对稳定点，使和弦音同一时间完整地演奏出来。从（谱例6-25）中可以看到作曲家为演奏者选择的一种指法，但在实际演奏中，演奏者通过自我调节，可以运用相似但不同的另一种演奏指法（见谱例6-25）来达到音响效果。

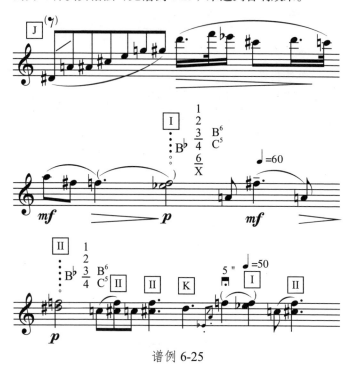

谱例 6-25